KB013725

빛깔있는 책들 401-13

무대 미술 감상법

글, 사진/최상철

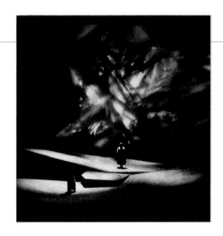

대원사

최상철 ─────

홍익대학교 응용미술학과를 졸업
하고 동 대학원에서 무대 미술을
전공, 1982년부터 「햄릿과 오레스
테스」를 시작으로 「햄릿 시리즈
3·4·5」, 「Taxi, taxi」, 「라쇼몽」,
「Emperor Jones」, 「상화와 상화」,
「꺽다거」 등 주로 표현주의 계열
의 연극 무대와 「묵향」, 「비상」,
「혁명시대」, 「사랑과 죽음」 등 현
대 무용의 무대 디자이너로 활동
했다. 1991년, 1995년 「프라하 콰
드리엔나레」, 「'93 Asia Scenography
초대전」, 「서울 천도 600주년 기념
'94무대 미술가 8인 초대전」에 출
품한 경력이 있다. 또한 「극공간에
있어 아돌프 아피아의 심미성 원
리에 대하여」라는 학위 논문을 비
롯하여 각종 논문 10여 편을 발표
했다. 현재는 OISTAT(Organization
for International Scenographers, Theatre
Architects & Technicians) 한국 이사로
활동중이며 계원조형예술전문대학
조형과(공간연출 전공)의 조교수
로 재직중이다.

무대 미술 감상법

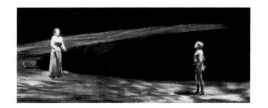

무대 미술 감상법

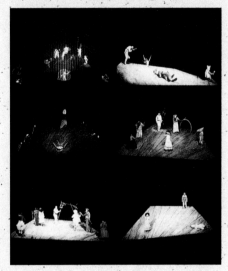

책 머리에

공연 예술에 관한 서적에서 밝히고 있는 무대 미술에 대한 이야기는 대개 극장과 장치술에 관한 두 가지이다. 연극의 역사가 인류 문명을 태반으로 하여 어느 시점에서 발생되고 어떻게 발전되어 왔으며, 그와 함께 희곡과 극장 건축 그리고 무대 장치술 등이 어떻게 수용되어 왔는가 하는 등이 그것이다. 물론 그 앞에는 마치 전설처럼 들리는 기원들 예를 들어 이집트와 바빌로니아, 시리아와 사이프러스 그리고 트라키아와 리이트 섬, 프랑스의 한 동굴 벽에서 발견된 유물들을 통한 사건과 시간이 기록되지 않은 시원(始原)들이 있다. 이 모든 증거들은 때로 모호하고 불확실한 신화 같은 것들이지만 우리는 여기에서 이른바 '놀이(play)와 환영(illusion)'의 시원을 찾을 수 있다.

그리고 형식적 발전사로는 기원전 4세기경 그리스의 디오니소스극으로부터, '문자로 기록된 희곡적 형태라든지 연기자에 의해 공연되었다든지, 관객 · 극장 · 무대 장치 · 의상 · 가면 등 인위적 형태의 형식을 갖춘 그리스 연극'에서 화려한 극작술과 궤를 같이한 무대 조작 장치의 용의주도한 기술을 짐작해 볼 수 있다. 디오니소스 극장에서 꾀한 일련의 작업들은 이탈리아 르네상스 무대에서 화려한 변신을 한다.

그러나 로마제국의 몰락, 게르만의 대이동과 잦은 전쟁으로 유럽의 연극은 한 세기 동안 죽은 듯이 긴 침묵을 지키게 된다. 이후 12세기경 가톨릭에서 생겨난 종교극들 곧 13~16세기경의 맨션(mansion) 무대, 수레(wagon) 무대, 발렌시엔(valenciennes) 무대 등에서 운용되었던 공간 활용술과 무대 기법 등은 오늘의 극공간에 주는 의미가 매우 크다. 또한 16세기경 근대 극공간의 상징이라 할 수 있는 최초의 실내 극장, 17세기경 팔라디오(Andrea Palladio)의 올림피코 극장(Teatro Olimpico), 알레오티(Giambattista Aleotti)의 파르네세 극장, 그와 함께 사바티니(Sabbatini)의 「무대 장치와 기구의 실제:1638년」에 따른, 세를리오(Serlio)의 원근화법 무대 장치와 무대 효과를 위한 여러 기구들, 그리고 바로크 정원의 화려한 궁정 스펙터클 등에서 행해졌던 무대 기법 등은 현재 300년이 넘도록 이탈리아가 총애하는 오페라에서 거의 그대로 재현되고 있다.

하이너 뮐러의 「4중주(Quartet)」 로버트 윌슨, 캠브리지, 1987년.

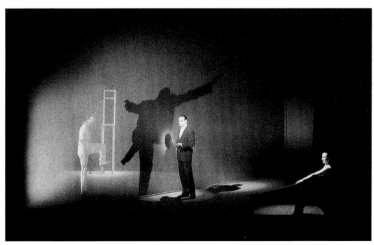

영국의 엘리자베스 무대에서의 발코니가 있는 여관 마당이라든지 스완 극장(Swan Theatre), 셰익스피어 무대에서의 존슨(Inigo Jonson)의 복식(複式) 무대는 새로운 공간의 가능성을 엿볼 수 있게 한다. 19세기경의 코벤트 가든에서의 박스 세트(Box-Set)의 개발, 산업혁명, 백열전구의 발명으로 인한 무대 장치에 있어 산업화는 오늘의 원형임을 느끼게 한다. 20세기의 눈부신 발전 그리고 우리로 와서 무대 미술가들의 피땀 어린 노력들.

　아무튼 2,500년이나 되는 묻혀진 역사로의 시간 여행은 어떻게 시대와의 변증법적 인과 관계를 가지며, 이른바 오늘 말하는 '새로운 상연술' 내지는 '새로운 분화와 형식'이 가능했는지를 인지하게 한다. 그리고 이 변주의 과정을 통해 우리는 한 시대의 틀을 조망해 보게 되며 나아가 또 하나의 가능성을 찾게 된다.

　특히 이 책은 지난 100여 년 동안의 극적 '패러다임'에 대한 미학적 접근이다. 그리고 특히 국부적인 '시각적 예술'로서의 '개연성'을 진단하였다. 이를테면 19세기 말 극공간에 있어 주요 수단이었던 대사체 연극이 어떻게 새로운 문법으로 인해 퇴조되어 왔는가를 먼저 살핀다. 그 뒤, 로버트 윌슨(Robert Wilson)과 같은 '침묵의 연극'을 도출시키게 한 그 사조간의 뒤섞임과 미학가들의 논조를 내용으로 하고 있다. 다시 말해 급변하는 세상에서 새로운 연극의 형식을 추구하고 자극적이며 영향력 있던 예술가들의 일련의 작업들을 묘사하고 분석하려 하였다. 물론 20세기 말에 있어 이러한 단편적인 서구 현상을 이곳에 적용시키는 데에는 적지않은 모호함이 있고 정서적 차이가 있다. 하지만 간문화적인 현상이 낳은 이 결과의 과정을 '후면경'을 통해, 그저 등 뒤로 넘겨 버릴 수만은 없고, 오직 장막을 치는 선택만을 내릴 수는 없다. 왜냐하면 그것은 다름 아닌 '오늘', 우리의 '프리즘'을 통해 창조적인 수단으로서의 '단서'를 찾아야 하기 때문이다.

극장과 무대 미술

 연극은 '드라마'지만 극장은 작품이 반영하는 현실적인 '세계'이며 이미지이다. 그 세계가 관객에게 제시되는 모양은 언어적이면서도 매우 시각적이고 은유적인 대상체를 통해 표현되는 공간이다. 그 공간은 보일 수도 있고 안 보일 수도 있으며 텅 빈 공간의 향기·사상·시간·꿈일 수 있다. 이를테면 생·영적 개념들이 그 속에 있다. 안과 밖이 함께 흘러든다. 시간과 공간이 엑스 선처럼 투사된다.

 극장은 상징이며 압축된 현실로서의 세계이다. 상징은 세계에 대한 열쇠이다. 상징은 공간 깊숙이 숨어 있는 보물과 같아서, 무대 미술은 이러한 세계를 푸는 열쇠이고 무대 미술가는 이러한 세계와의 화해자이다. 다시 말해 무대 미술은 자연적인 요소들과 더불어 '환상과 실제'뿐만 아니라 이미 존재하고, 인식할 수 있는 공간 묘사를 넘어 상상과 형이상학적으로 확장하는 극공간의 창조 행위이다. 갤러리처럼 관객 자신의 감정과 생각에 도달하게끔 창조적이며 건강한 장소로써 유일무이(唯一無二)의 현존성을 관객 스스로의 체험을 통해 확장케 하는 장소이다.

 무대 미술은 관객과 같이 호흡하는 '극장의 형식'과 '행위의 장소'

인 무대의 성격을 고려하지 않고선 이해될 수 없다. 즉 극장이 관객석을 향하여 어떠한 모양(폐쇄형, 개방형)을 취하고 있느냐에 따라 감상자의 감정 농도는 달라지며 또 무대 평면은 그 공간을 차지하고 연기자와 무대 장치의 위치에 따라 고유한 성격을 지니게 된다.

프로세니움 무대

이 극장은 '프로세니움(Proscenium)'이란 액틀과 같이 생긴 개구부(開口部)에 의해 관객과 오직 한 면으로 자세를 잡고 있는 극장이다. 16세기 르네상스 이후 지금까지 가장 많이 쓰여 온 극공간으로, 도시의 대단위 공연장이라면 거의 이렇다.

프로세니움 무대

이러한 극장은 관객과 무대가 늘 일정한 거리를 두고 만나게 되고, 흔히 허구적 환영에 빠지게 하는 영상적인 그림을 만든다. 극장에서 관객의 기본적인 자세는 마치 숨죽이고 '방안'이라는 개구부 속의 행동을 은밀히 엿보는 관계에 있다 해서, 관객은 모두 한 덩어리가 되지만, 자주 옆 사람의 존재조차 망각하기 쉬운 특성을 갖고 있다. 당연히 객석에서는 중앙과 앞 자리에서 무대가 가장 잘 보이는 이유로 객석의 위치에 따라 자리 값의 차가 드러나므로 절대주의 사회에서는 '권력'으로, 자본주의 사회에서는 '돈'으로 상징되는 공간이기도 하다.

프로세니움 무대의 변형

프로세니움형 무대의 끝을 객석 쪽으로 확장시킨 정도에 따라 돌출 무대(Thrust Stage) 또는 3면 무대로도 발전할 수 있는 무대이다.

프로세니움 무대의 변형 또는 돌출 무대

객석은 확장된 무대의 영향을 받게 되므로 자연히 관객의 시선 방향도 변하게 되어 폐쇄형인 프로세니움형의 극장보다 훨씬 연기자에 가까워진다. 프로세니움형 무대의 틀은 그대로 받아들이되, 무대와 객석과의 관계를 새롭게 하여 프로세니움 무대가 주는 거리감과 환상을 제거하는 방법이다.

이러한 형식의 극장은 이미 극장 스스로 모양을 갖추고 있다기보다는 연출선과 무대 디자이너의 창작선에 따라 프로세니움형의 극장에서 선택적으로 꾸며지는 무대이다.

양면 무대 또는 3면 무대

이러한 무대는 이미 형태가 관객을 향해 두 방향 또는 세 방향으로 갖추어진 경우도 있지만 대개의 경우는 빈 공간이어서, 공간 연출 의도에 따라 객석과 무대의 배열 방법을 가변적으로 만드는 경우가 많다.

예술의 전당에 있는 '자유 극장'이나 '문예회관 소극장'이 이러한 경우이다. 예를 들어 무대를 중심으로 객석을 양쪽(양면 무대)으로 나

3면 무대 원형 극장

눈 경우, 관객이 건너편 쪽의 관객의 존재를 인식하며 보게 되고 연기
자와 관객은 일정의 일체감 속에서 극을 진행하게 된다. 이러한 무대
는 주체(연기자)나 객체(관객)가 극공간의 한 부분으로 작용하게 되어
무대에서 일어나는 극적 환영을 비판적인 거리를 두고 바라보게 된다.

 이러한 기법은 우리나라의 전통 놀이 마당에서 구경꾼과 놀음꾼 사
이의 신명이 뒤섞인 가운데 보는 공간의 형식과도 매우 닮아 있는데,
대단위 종합 운동장 같은 장소(Theatre in the Round)로도 확대될 수 있
는 잠재력의 공간이다.

새로운 형식의 공간

 관습적인 무대 공간을 탈피해서 불특정 다수인을 만날 수 있는 버
려진 공간, 창고, 공장터(Environment Space)를 이용한다든지 지하철이
나 길거리(Street Theatre) 또는 더 나아가 강과 호수를 낀 야외 공간
(Open Air Space) 같은 곳에서 실험적으로 모색되는 공간이다. '모든 공
간은 극적 공간으로서의 개연성을 지니고 있다'는 논리 아래 모색된

이러한 공간에서의 극적 행위는 변조된 공간 또는 새롭게 발견된 공간에서 이루어지므로 극의 초점은 매우 유동적이며 다각적이다.

연극에서 무대 장치란 일종의 관객과 연기자의 행위가 그 일부이며 기존 환경을 적극적으로 극적 재료의 수단으로 이용한다. 이는 주로 1960, 70년대 들어 기존 연극과는 일탈된 모습의 환경 연극주의자들에 의해 모색되었던 공간들이었으니, 현재는 일반 극단에서도 대학로나 한강 고수 부지 같은 곳에서 적극적으로 도입하려 하고 있다.

현대 무대 미술의 특성

금세기 들어 새로운 미디어는 우리의 생활 양식을 엄청나게 바꾸어 놓고 있다. 언제라도 집에 앉아서 리모트 컨트롤과 마우스를 누르면 겉보기에 온전한 세상에서 도피할 여지, 아름답고 풍요롭지만 한편으로는 파괴적이고 정욕적인 충동 본능의 세계로 안내된다. 마치 저 너머 세계에 대한 필터 역할을 하여서 인간과 그 환경을 밀치고 인간의 지각에 자리잡는다. 그리고 점차 인간의 본질적인 자리를 위협한다.

이러한 상황은 대중에게 새로운 시각의 열개를 주며 새로운 무게를 갖게 된다. 곧 이러한 매체는 파괴적인 잠재성 뿐만 아니라 색다른 영역을 열어 주었다. 가령 백남준 그리고 행위예술가들은 텔레비전과 비디오 매체를 보편적으로 사용하여 기술과의 창조적인 관계를 맺고 있다. 그것은 대중에게 새로운 흥미를 일깨우며, 마치 그러한 수단을 통하여야만 예술이 이해되는 듯한 환상에 몰아넣고 있다.

예술과 관찰자, 대상과 주체, 외부 세계와 내부 세계가 서로 흘러들고 확실성을 잃어버린다. 매체로부터 끊임없이 쏟아져 나오는 말의 홍수는 잡음에 지나지 않는 소리처럼 들리고, 자기 표현과 커뮤니케이션

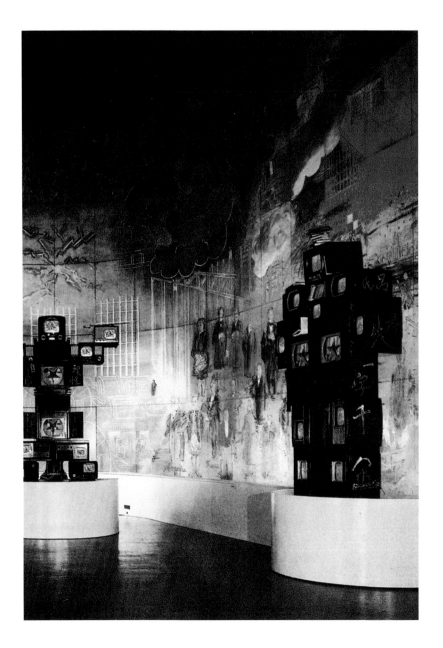

14 극장과 무대 미술

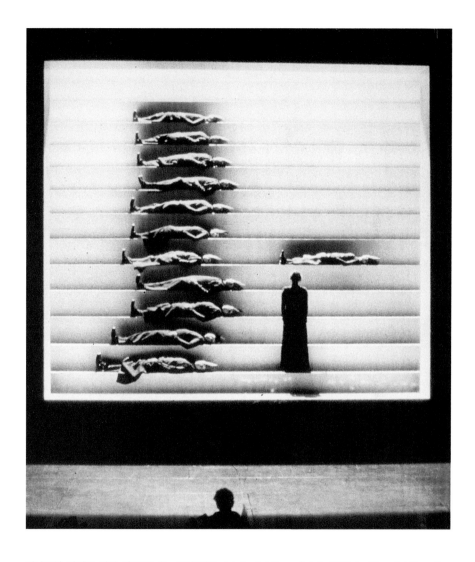

백남준의 비디오 설치 작업(옆면)·**「오르페오」**(마야 레이븐, 코펜하겐, 1993년, 위) 백남준 그리고
행위예술가들은 텔레비전과 비디오 매체를 보편적으로 사용하여 기술과의 창조적인 관계를 맺고 있
다. 그것은 대중에게 새로운 흥미를 일깨우며, 마치 그러한 수단을 통하여야만 예술이 이해되는 듯
한 환상에 몰아넣고 있다.

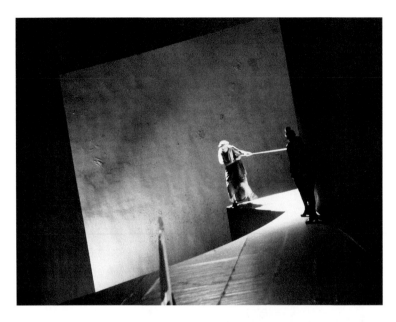

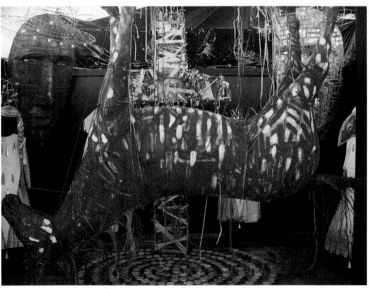

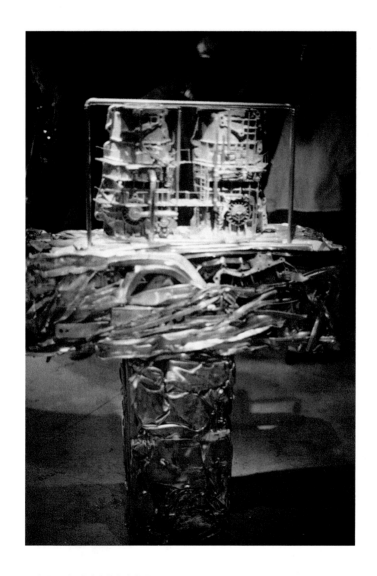

PQ'95에 출품된 입센의 「바다의 부인」 하르트무트 메이어, 1994년.(옆면 위)
PQ'95에 출품된 리투아니아 관 1995년.(옆면 아래)
PQ'91에 출품된 「메트로폴리스」 랄프 콜타이, 1989년.(위)

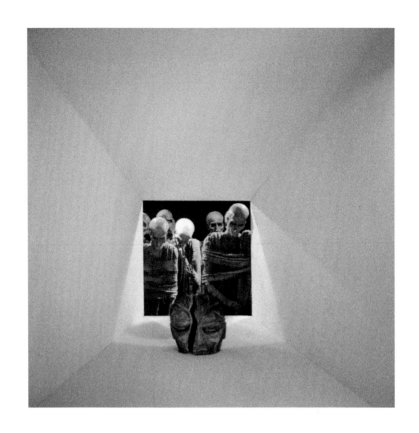

의 수단으로서 말은 강한 한계와 회의를 갖게 된다.

　이른바 이 사회에서 말하는 기술과 예술, 시간과 공간, 송신과 수신 등 구별의 모호성과 커뮤니케이션의 개인적 맥락과 공공의 맥락이 융합된 것처럼 말이다. 이러한 현상은 무대 예술에 있어 이내 말이 없는 차원인 육체 언어와 그림 언어가 점점 더 강한 주목을 받게 되고, 무엇보다도 시각 효과는 앞서게 된다.

　연극에서도 무대 장치의 기능과 의미는 근본적으로 변화되었다. 이제 무대 장치, 분장과 의상은 더 이상 단지 '장식'과 '장치'로 평가되

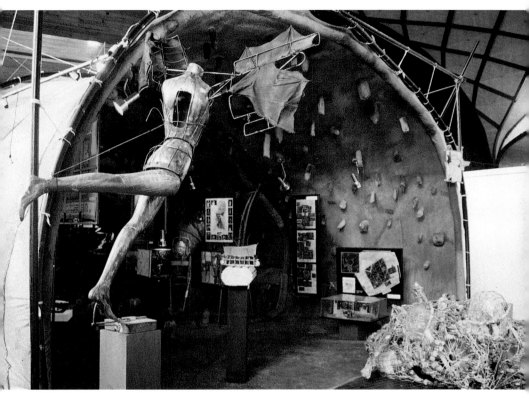

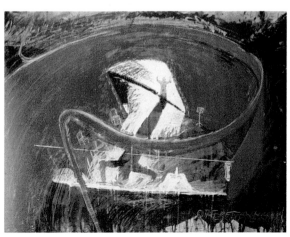

PQ'91에 출품된 그리스 관의
「오디프스렉스」 1991년.(옆면)

PQ'95에 출품된 불가리아 관
1995년.(위)

「안티고네」 에릭 본더.(왼쪽)

지 않는다.

우선 무대 미술가들도 많아졌고 그에 따라 다양한 작업을 보여 주고 있다. 그리고 그들의 작업은 새로운 재료와 소재, 새로운 가공 기술을 통해 확대된 공간 언어를 낳고 있고, 전체 작품의 중요한 구성 요소가 되어 간다. 게다가 많은 무대 장치가들이 세기말에 이르러 그랬던 것처럼 '현실의 모방'으로부터 '해방'되어 심리적인 정황의 관찰자로서 불안·감정·흥분 등을 표현하고 상황을 꾸미는 '주체자(situation designer)'로 분화되어 간다.

이러한 추세는 지난 1991년과 1995년에 체코의 프라하에서 개최되었던 국제 무대 미술 전시에서 극명하게 드러난다.

전시되었던 작품들의 특징을 정리하자면 다음과 같다.

＊ 논리적으로 쓰여진 이야기가 아니라, 움직이는 그림들을 차례대로 순서지어 놓고 결합, 연결시킨다.

＊ 심리적으로 아주 다른 성격들을 무대 위에 올리는 게 아니라, 예술적 관점인 대상체(objects)와 매체, 기계들을 올린다

＊ 환상적인 모방은 없으며 고유의 공간적, 시간적인 법칙으로 무대 자체 즉 자주적인 현실을 창조한다.

＊ 토론적 언어에서 이야기하는 부분적인 메시지에 집착하지 않고 스펙터클로 향한다.

＊ 무대를 환상적인 예술이 아닌 인생에 가깝게 하기 위해서 무대와 관객 사이의 경계선을 허물어 안과 밖을 투시할 수 있도록 한다.

현대 무대 미술의 흐름

　'질풍노도의 시대'라 일컫는 20세기 초반부터 '활기에 찬 변혁'이라 불리는 오늘에 이르기까지 현대 무대 미술은 급변과 격동 속에서 제기되었다. 그러나 이러한 제기는 '현대의 발명'이라 볼 수는 없다. 왜냐하면 무대 예술은 무엇보다도 조형 예술에 의해 정신과 양식을 지배 받아 왔기 때문이다. 특히 초기 화가, 건축가와 조각가들은 중세 후기 종교극에서 그리고 르네상스와 바로크시대에 의해 연극에 풍부한 흔적을 남겼다. 이탈리아의 안드레아 팔라디오나 레오나르도 다빈치, 알브레히트 뒤러가 그 좋은 예다. 이것은 이미 19세기 말까지 지배적이었다.

　시각 문화가 대중적인 언어 문화와 대치하게 된 것은 사진과 영화의 기술이 생기면서였다. 그러나 이러한 새로운 시각 문화는 처음엔 영향이 없었다. 그때까지만 해도 연극은 시적(詩的)인 대사체가 중심에 서 있었다. 유럽에서는 누구보다도 연출가 마이닝겐(Saxe Meiningen)이 연극에 역사주의를 몰고 왔는데, 이때의 양식은 역사적인 장소의 재구성과 동시대 삶과 현실을 그대로 복사(複寫)하는 재현적인 양식(Representational Form)을 표방했다.

　이때의 무대 미술은 아주 미미한 역할을 하는 정도였다. 우리도 그랬

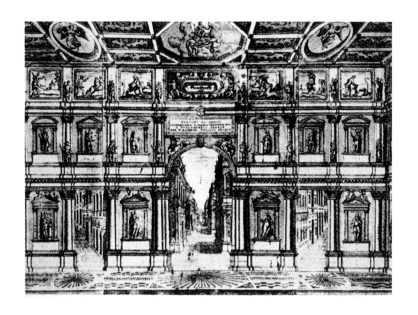

지만 무대 미술가의 역할이란 고작 현실의 '복제' 내지는 '모사'로 '눈썰미'를 필요로 하는 사람에 지나지 않았고, 이를 만들기 위해선 예술적인 비전보다는 단지 현실을 정확하게 표현하기 위한 일정의 손재주가 필요했던 것이다.

그러나 20세기가 열리면서 정신적, 문화적인 상황은 급격한 변화가 온다. 아인슈타인의 상대성 이론과 막스 플랑크의 양자론은 그때까지 확실했던 뉴턴의 세계상이 붕괴되도록 하였고, 프로이트의 '무의식에 대한 연구'와 칼 융의 '계몽주의'에서 나온 인간상도 그러하였다. 모든 것이 의미 있던 것처럼 보였던 긍정적인 믿음은 점차 회의 속에 빠져든다. 넓은 시민층은 급속한 기술, 산업적 진보의 시기에 자긍심으로 가득했으며 계층의 상승과 함께 소위 '불확실성의 시대'가 온다. 현실은 점점 더 연관성 없이 다분화되어 갔으며 상류층 시민과 귀족들은 현실로부터의 도피와 보상, 만족을 찾으려 하였다. 그러한 욕망

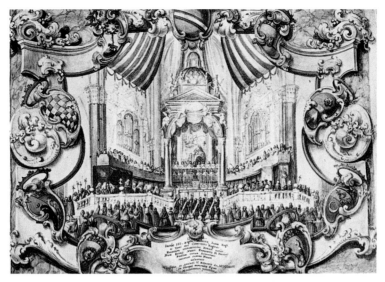

안드레아 팔라디오의 무대 장치(1585년, 옆면) · **제임스 3세(영) 볼로냐 방문 기념 궁정극**(1722년경, 위) 초기 화가, 건축가와 조각가들은 중세 후기 종교극에서 그리고 르네상스와 바로크시대에 의해 연극에 풍부한 흔적을 남겼다.

은 그들을 압박하고 추하게 보이는 일상 세계를 더 아름다운 예술의 세계로 승화시키기를 원하였다. 이러한 변화는 현대라는 시대성이 가미되면서 1930년대 미래주의와 다다이즘, 구성주의와 초현실주의의 역사적인 전위 예술가들이 일으켰던 '센세이션'과 같은 맥락이다. 이러한 예술의 경향은 극예술에 뚜렷한 영향을 주었다.

이러한 기대감은 우선 문화를 선도하는 계층을 통해서 언어에 대한 회의로 나타난다. 니체는 "어느 곳에서나 언어는 병을 앓고 있다. 그리고 이러한 끔찍한 병은 전인류의 발전에 짐이 된다"고 언어의 위기를 진단했다. 그 징조로 아더 슈니츨러의 팬터마임 「피에레테의 베일」, 오스카 와일드의 춤 「살로메」, 알렉산더 블록의 코메디아 델 아르테 「가설 극장」 등과 같은 언어가 매우 절제된 새로운 작품들이 등장한다.

또한 시와 연관을 통한 윌리엄 버틀러 예이츠의 전설극, 호프만슈탈의 시적인 드라마, 슈트라우스의 음악적 코미디 등이 '꿈 같은 무대 해석'을 통하여 드라마적인 문학으로 나아간다.

호프만슈탈이 프란시스 베이컨에게 보내는 편지에서 보이는 언어에 대한 깊은 회의가 그 본보기이다. "나는 뭔가 관련하여 생각하거나 말하는 능력을 잃어버렸다. 심지어 나는 정신·영혼 또는 육체란 단어들을 단지 말하는데, 뭔가 설명할 수 없는 불안을 느낀다. 그리고 설령 내가 원하는 어떤 것에 대한 표현도 내면에서 불가함을 느낀다."

이러한 언어에 대한 느낌의 반응은 세기초에 많은 연극 개혁들을 낳았으며, 무대에서 일어나는 일을 더 이상 세계의 '현실적 표본'이 아니라, '허구적 – 유토피아적'인 대조로 보게 된다. 그로부터 연극에 있어 연출, 무대 장치, 조명, 음악이란 상호 관계와 무대의 이미지도 산문적(대사체적)인 연극과 유리된 '조형 무대'라는 형식이 나타난다.

이제까지의 지배적이었던 언어적인 형태의 드라마로부터 해방되고 모든 예술의 동등한 공동 효과라는 의미에서, 리하르트 바그너(Richard Wagner, 1813~1883) 이래로 계속 촉구되었던 '전체 예술'과 '시각적 신비주의'적인 경향의 길이 열리게 되는 것이다. 그리고 오늘의 극세계를 예고하는 것이다.

그 첫번째 출구, 아돌프 아피아의 반자연주의적 연극 개혁

역사적 자연주의에 반대하는 연극 개혁을 최초로 시도한 사람은 아돌프 아피아(Adolphe Appia, 1862~1958)이다.

이미 18세 이전에 미술, 음악, 연극에 관심이 있었던 아피아의 결정

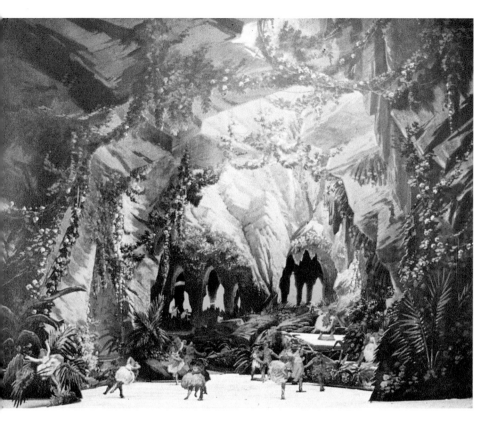

「니벨룽의 반지」 중
'라인강의 황금'(위)
'발퀴레'(왼쪽)를 위
한 당시의 무대 스케치
무대 장치가 너무 장
식적이고 묘사적이어
서, 연기자의 존재를
압살한다. 1896년.

적 경험은 20대 중반에 바이로이트(Bayreuth)에서 바그너의 「니벨룽의 반지(The Ring of Niebelungen)」를 보면서였다 한다. 바그너가 살아 있을 때였다. 아피아는 당시 음악극(music drama)에 심취되었다. 그것은 언어를 통해 줄거리를 정하고 음악을 통해 내적 진실성을 표현하는 것이었다.

또한 '바이로이트 축제 극장'의 건축도, 고대 원형 극장식으로 된 관람석도 깊은 감동을 주었다. 그러나 아피아는 예술에 대한 바그너의 정의들이 특히 시각 예술 분야(무대 장치)에서만큼은 너무 인습에 얽매여 있다는 인상과 그 공간 연출의 진부함으로 인해 바그너 음악의 위대성이 상대적으로 약화됨을 느꼈다.

바이로이트의 공연에서 바그너는 동시대의 역사적이면서 풍정적인 회화의 격앙된 과장을 따랐다. 당시 무대 배경을 보면 매우 장식적이어서 묘사적이나 분석적이거나 해석적이지 못하여 무대 배경이 연기자의 존재를 약화시키고 있었다. 세세한 장식은 무대 배경화가 브뤼크너에게 조달되고 있었다.

아돌프 아피아는 이러한 결함을 제거하기 위해 근원적인 문제 너머로 이끌리게 된다. 스위스인 아피아는 드레스덴과 비엔나에서 오페라 하우스의 무대와 조명 기술적인 실습과 함께 1890년대 초, 고향인 겐프의 호숫가에 은둔하며, 「니벨룽의 반지」를 위해 상세한 감독 지침서와 무대 스케치를 한다.

그는 바그너가 감독 지침서에서 정한 사실적 해석과는 반대로 텍스트와 음악을 상위에 둔, 제시적 상징성을 고려하였다. 관객에게 현실의 환상을 전달하려는 것이 아니라 창조적인 비전을 전달하려 한 의도에서였다. 다시 말해, 당시의 해석과 달리 아피아는 사실적인 모방을 통해서보다는 예술적인 양식화를 통하여 사물의 진실된 실체를 더 분명하게 그리고 완전하게 표현하려 한 것이다.

「니벨룽의 반지」 중 '발퀴레'를 위한 아피아의 무대 스케치 유리판 위에 손가락으로 불규칙한 색을 칠해 배경에 투사해 '번개, 구름' 등을 표현하려 했던 의도가 보인다. 1892년(오른쪽 위).「동일한 풍경(물리적인 요소)은 불명료 효과(sfumato)와 역광에 의해 심리적으로 멀게 느껴진다. 1892년.(오른쪽 가운데)

「파르지팔」 중 '숲 속의 빈터'를 위한 아피아의 무대 스케치 잘라낸 막과 틈새 조명으로 숲 속의 분위기를 암시하고 있다. 1909년.(오른쪽 아래)

"연출은 꿈인 동시에, 미학적 조건에 따라 해석되어야만 한다." 아피아의 저서 『바그너 음악극의 무대 연출론』(Staging Wagnerian Drama, 1891년)과 『음악과 무대 연출』(Music & Production, 1898년)에서 밝히고 있는 암시적인 빛으로 만들어진 꿈과 같은 무대는 사실주의적인 재현이 아닌 제시주의적인 무대의 함축성을 담고 있다. 특히 『음악과 무대 연출』에서 주장한 '3차원적인 무대 장치와 채색적인 요소로써 조명의 확장성, 연기자의 역할과 무대 장치의 관계' 그리고 '통제적인 역할자로서 음악의 힘' 등에 대한 그의 논리는 현대 무대 미술의 교과서에 견줄 만한 것들이다.

또한 아피아는 1906년 헬러라우에서 무용과 교수 달크로제(Emile Jacques Dalcroze, 1865~1950)를 만나는데, 그는 아피아에게 또 하나의 전기를 가져다 준 인물이었다. 그와의 만남은 『살아 있는 예술 작품』(1921년)이란 그의 무대 미술의 결정체를 완성하는 계기가 되기도 하였다.

이 작품은 달크로제의 '율동 체조'를 위한 무대 장치를 만들던 중 집필된 것인데 서정적이고 유연한 연기자의 행동의 단위(Lyrico-Plastic Unity)를 표현하기 위한 수단으로써 '통제적이고 역동적인 강조 사이의 측량적인 관계와 새로운 공간의 균형'에 대해 이야기하고 있다.

다양한 높이의 연단과 경사길, 계단, 벽 들로 구성되어 '율동 공간'이라고 표제 붙인 그의 스케치들은 바그너의 음악극을 위해 그렸던 상징적이며 신낭만주의적인 그림과는 달리 건축적인 정격이 보인다. 이러한 구성 효과는 인간(연기자)과 무대 공간의 양립적인 관계에 기능적인 개념이 융합되어 나타나고 있음을 알 수 있다.

이러한 일련의 작업을 통한 아피아의 제시는 20세기 조형 연극에 선험적 기초를 놓았고, "오늘날 혁신이라든가 실험이라고 부르는 것은 대부분 그의 독창적인 전제에서 나온 이념"이며 오늘날 "이른바 개혁

「율동 공간」을 위한 아피아의 무대 스케치 다양한 높이의 연단과 경사길, 계
단, 벽 들로 구성되어 '율동 공간'이라고 표제 붙인 그의 스케치들은 바그너의 음
악극을 위해 그렸던 상징적이며 신낭만주의적인 그림과는 달리 건축적인 정격이
보인다. 1909년.(맨 위, 위)

이라든가 실험이라고 부르는 것은 대개 그의 독창적 전제에서 나온 이념의 변주에 불과하다"할 정도로 연극 발전을 위한 대원칙을 세웠다. 하지만 아쉽게도 아피아의 이러한 생각들을 현실적으로 구현해 줄 수 있는 시대적 조건이 마련되지 않았었다. 리하르트 바그너의 손자 빌란트 바그너(Wieland Wagner)는 당시 상황을 다음과 같이 말하고 있다.

아피아는 바그너의 자연주의적인 표현에 대한 새로운 대안을 추구한 사람이었다. 그러나 몇십 년 동안 그는 추종자가 없었는데, 이는 엄밀히 말해 바그너의 매니저 역할을 했던 바그너의 부인 코지마(Cosima Wagner)나 당시 바이로이트 때문만은 아니었다. 다만 당시 그의 아이디어를 무대에 옮길 만한 기술적 가능성이라든가 의식적 성숙이 없었기 때문이었고, 결과적으로 그의 위대한 생각들은 허상에 머물 수밖에 없었다.

「**파르지팔**」 빌란트 바그너. 아피아의 구상들은 50년이 지난 뒤 바이로이트에서 실천되었다. 1952년.

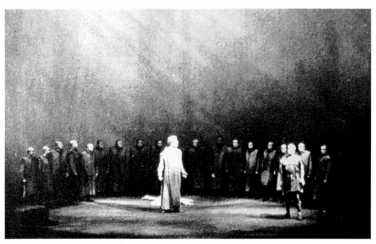

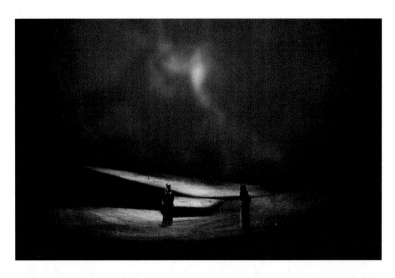

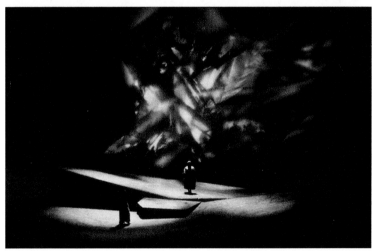

「니벨룽의 반지」중 '신들의 황혼' 볼프강 바그너, 바이로이트, 1970년.(맨 위, 위)

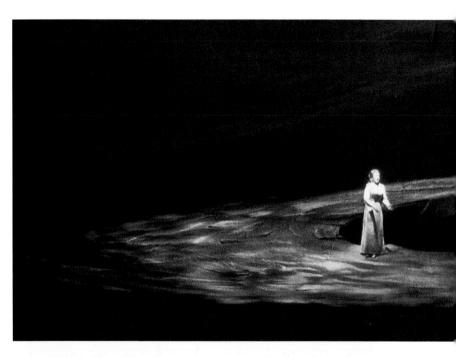

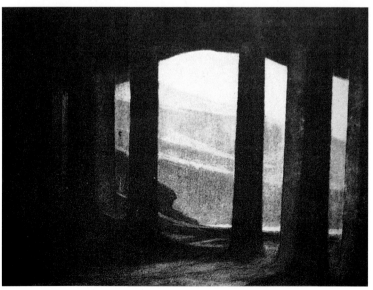

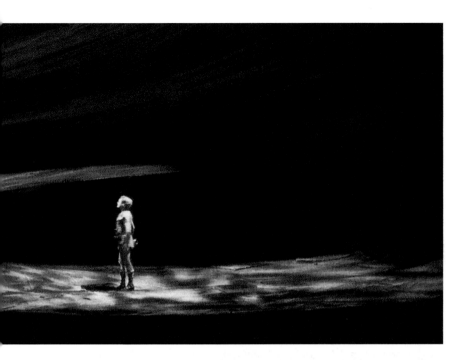

「니벨룽의 반지」중
'신들의 황혼' 쉬나이
더 짐멘, 잘츠부르크,
1970년.(위)

「파르지팔」을 위한 루
드비히 지베르트의 무
대 스케치 1913년.(오
른쪽)

「파르지팔」을 위한 아피
아의 무대 스케치 1908
년.(옆면)

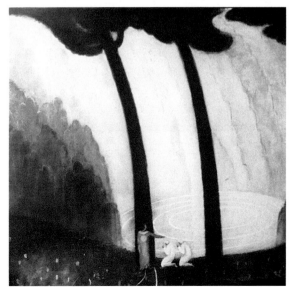

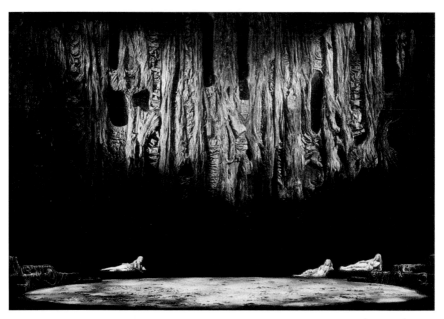

「니벨룽의 반지」 중 '신들의 황혼' 빌란트 바그너, 바이로이트. 후대 표현주의자들은
아피아의 공간 분석과 조명의 원칙을 받아들였으며 러시아의 구성주의자들은 그들의
기초 모델로 삼았다. 바이로이트 페스티벌에서만도 반세기가 지난 1951년에서 1966년
에 빌란트 바그너에 의해 성공적으로 그의 원칙이 전수되었다. 1965년.

　그러나 그의 시각적 구상은 유럽에서 실험적인 연극인 알프레드 롤
러, 에발드 됄베르그, 루드비그 지베르트 들에 의해 원용되었다. 특히
노만 벨 게데스와 같은 후대 표현주의자들은 그의 공간 분석과 조명
의 원칙을 받아들였으며 러시아의 구성주의자들은 그들의 기초 모델
로 삼았다. 바이로이트 페스티벌에서만도 반세기가 지난 1951년에서
1966년에 빌란트 바그너에 의해 성공적으로 그의 원칙이 전수되었다.
　현대 연극에 대한 그의 업적에 대해 쟈크 코페는 이렇게 쓰고 있다.

　아피아의 업적은 그가 연극으로부터 멀리까지 나아가서 우리에게
함께 가도록 했다는 점이다. 살아 있는 예술에 대한 사랑으로 그는

「율동 공간」을 위한 아피아
의 무대 스케치 1910년.

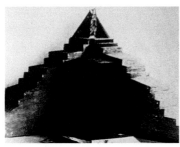

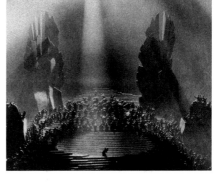

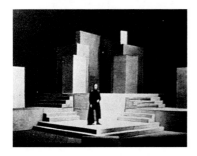

단테의 「신곡」 노만 벨 게데스, 1910년.(위)

「스파르타쿠스」(왼쪽 위)·「햄릿」(왼쪽 가운
데)·「오이디푸스」(왼쪽 아래) 에발드 될베르
그, 1923∼29년.

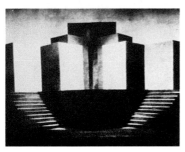

「오레스테이아(Oresteia)」 알프레드 롤러, 베를린, 1911년.

무대에 새로운 뿌리를 심기 위해, 새로운 언어를 창조하기 위해 연극을 부정하고 배척하였다.

그리고 다른 곳이 아니라 구석진 무대의 먼지 낀 판자에서 창조하였다. 그는 평범한 요술 상자(극장)의 천장을 부숴뜨렸다. 공기가 안으로 들어오고, 우리는 하늘을 보았다. 그리고 인생을 보았다. 그러나 불행하게도 당시엔 거의 이루지 못하였다.

또 하나의 기초, 크레이그의 구상

고돈 크레이그(Edward Gordon Craig, 1872~1966)의 비전은 상징주의와 가까운 관계에 있다. 상징주의자들에게는 숨겨진 보물을 찾는 것이 문제이며 그것은 조형 언어를 통해 그 힘을 행한다. 이러한 경향의 드라마들로는 무엇보다도 입센(Henrik Ibsen)의 후기 작품들이 대표성을 띠며 스트린드베르그(August Strindberg)의 꿈의 연극, 호프만슈탈과 예이츠의 시(詩)적인 드라마, 메테를링크(Maurice Maeterlinck)의 정적인 드라마가 이에 속한다.

「**디도와 아에네아스**」 크레이그의 최초 연출작. 크레이그의 스케치는 어떻게 하면 공
간을 아름답고, 단순한 색채 효과로 극적 상상력을 극대할 것인가에 주안점을 두고 있
다. 1905년.

이런 작품들은 근본적으로 무대 위에의 단순한 전달을 지양한 작품들이다. 상상적인 언어는 구체적인 무대 과정을 구성하기보다는 그림과 소리의 울림을 통해 독자의 상상을 불러일으키는 데 알맞게 되어 있다. 이러한 관점에서 크레이그는 새로운 연극 세계의 기초를 놓는다. "현실 뒤에 관념적인 세계가 숨겨져 있고, 그 안에는 아름다움과 하모니가 지배하고 있으며 그것은 상상력을 통해 그 힘을 발휘한다." 그는 경험적으로 파악할 수 있는 현실의 모방에 날카로운 반기를 들었다.

그의 저서 『연극 예술에 대하여』(1905년)에서는 "현대 연극은 이미 희곡 작가의 이상과 언어를 필요로 하지 않으며 새로운 연극으로의 출발은 구체적이고 사실적인 것이 아니라 시적이고 암시적이며 상상적이어야 한다"고 기술하고 있다. "움직임에서도, 또 장면 구성에서도 자연주의적이라고 부르는 것은 모두 다 피하라." 그리고 그는 모든 조형 수단은 엄격한 예술적인 특징을 가지고 있어야 한다고 생각하였다.

크레이그가 그의 저서에서 전개한 개념은 대략 극예술은 관객에 대해 정서적인 감동과 이지적인 흥미에 초점을 맞추기보다는 시각적이고 유미적인 효과에 초점을 맞춰 나가야 한다는 논리와 이러한 연극 개념을 이해한 무대 감독의 계획과 실행에 대한 이론으로 요약할 수 있다.

크레이그의 이러한 일련의 주장들은 아피아와 함께 금세기 반자연주의 연극의 기초가 된다. 그리고 아피아가 무대에 '음악적인 내용에 따른 장면적 구성'이라는 발상을 하였다면, 크레이그는 '문학적인 대본에서 장면적 비전'의 추출이다.

그의 전기를 쓴 사람은 이렇게 서술하고 있다. "톨스토이로부터 현실의 재생은 예술의 부정을 의미한다는 것을 확인하였다. 니체는 그에게 미학적 행위는 절정의 느낌을 전제로 한다는 것을 깨우쳐 주었다. 그리하여 그는 예술의 진실된 신비, 세기 전환기의 미학적 이상주의에 일치하는 이상적인 아름다움을 향한 동경을 스스로 키웠다." 크레이그는 자

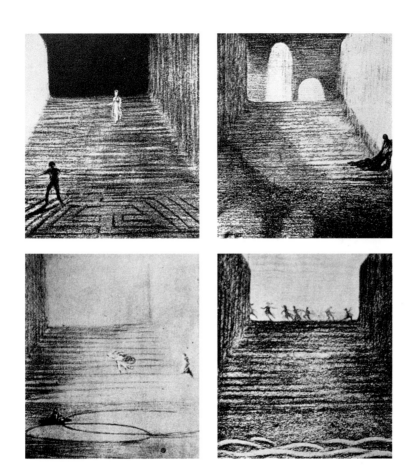

「계단들」 '역동적인 연극'의 기본 구상으로 인간, 공간 그리고 광선의 장면적 관계를
암시적으로 보여 주기 위한 크레이그의 무대 스케치, 1905년.

신의 첫 연출을 헨리 퍼셀의 「디도와 아에네아스」에서 시도하였다.

여기서 그는 음악홀의 간단한 층계 연단에서 형태, 색채와 빛으로 일련의 조화로운 전체 조형들을 만들어냈는데, 그것은 어떤 정해진 연대도 그리고 구체적인 무대 현장을 나타내는 것도 아니었다. 단지 건축학적인 형태의 암시적인 힘과 빛의 역할을 강조하였다.

크레이그는 어떻게 공간을 꾸밈없이 아름답게 그리고 조명 효과로 공간을 살아 있게 할 수 있는지를 발견했으며 그러한 암시 속에서 새롭고 자유로운 공간의 힘을 발견하였다. 이는 아피아의 구상들과 유사한 점을 깨닫게 한다.

「움직이는 장면들」 무대의 높낮이를 다양하게 변환 가능하게 그렸던 것으로, 어떤 속도나 방향으로도 공간을 변화시켜 무대 스스로가 극적 환경을 제시한다는 점에서 획기적인 창안이었지만 실현되지 않았다. 1907년.(위 왼쪽·오른쪽)

입센의 「북극으로의 출정」을 위한 크레이그의 무대 스케치 크레이그는 어떻게 공간을 꾸밈없이 아름답게 그리고 조명 효과로 공간을 살아 있게 할 수 있는지를 발견하였으며 그러한 암시 속에서 새롭고 자유로운 공간의 힘을 발견하였다. 1903년.

또한 그는 1905년에 네 가지의 스케치로 서술한 공간 드라마 「계단들(The Steps)」을 구상하였으며, 그 공간 속에서의 주체는 건축적인 구조물과 등장하는 인물들을 통하여 여러 가지 율동과 분위기를 연출하려 하였다. 이러한 침묵의 드라마에서 그는 빛과 함께 공간의 역동성을 부각하는 한편, 「움직이는 장면들(Moving Scenes)」에서는 구조물 스스로 춤을 추도록 만들었다. 즉 구조물과 평면 그리고 무대 바닥의 부분이 여러 다른 속도로 움직일 수 있도록 고안되었다. 그러나 그의 모든 생각들은 단지 논쟁적인 문제로만 끝났을 뿐이다. 하지만 이러한 일련의 시도는 러시아에서의 '역동적 공간'으로 계승된다.

사조의 침입, 아르 누보 양식

19세기 말 물질주의와 긍정주의에 반하여, 그리고 역사주의와 자연주의에 반한 또 하나의 흐름이 연극에 침투된다. 모던 스타일(Modern Style, 英·美), 유겐트슈틸(Jugendstil, 獨), 자유 양식(Stil Liberty, 伊), 현대 양식(Modernismo, 스페인) 등으로 불리면서도 아르 누보(Art Nouveau)라 명명한 이 양식은 1886년부터 1906년까지 대략 20년 동안, 장식 미술과 디자인 분야에 있어서의 유행을 의미한다. 그것은 영국 미술과 공예 운동(Arts and Crafts)의 윌리엄 모리스(William Morris, 1834~1896)와 데이비드 러스킨(David Ruskin)에서 출발하여 유럽 대륙으로 넘어와 젊은 예술가들에 상당한 영향을 끼친다.

이 양식의 주된 특징은 오브레이 비어즐리(Aubrey Vincent Beardsley, 1872~1898), 윌리엄 모리스의 그림과 같은 독창적인 선과 세기말적 선정성이 두드러진 긴 곡선, 단정한 비례, 화초처럼 섬약한 형태미를 강조하여 모든 대상체들을 근본적으로 양식화하는 데에 있다. 곧 그것

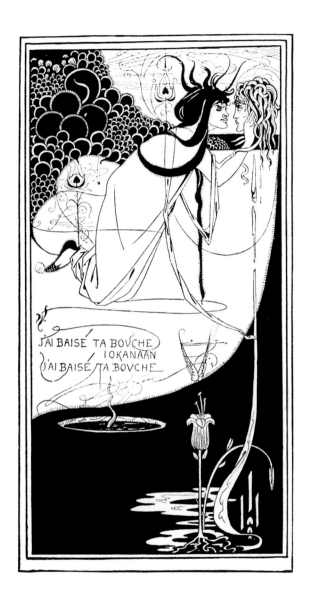

오스카 와일드의 「살로메」를 위한 펜 드로잉 비어즐리. 아르 누보 양식의 주된 특징은
오브레이 비어즐리, 윌리엄 모리스의 그림과 같은 독창적인 선과 세기말적 선정성이
두드러진 긴 곡선, 단정한 비례, 화초처럼 섬약한 형태미를 강조하여 모든 대상체들을
근본적으로 양식화하는 데에 있다. 1892년.

의 주요 가치관은 내면적인 점과 미적인 점, 우수적인 멜랑콜리와 거의 기쁨에 찬 죽음에 대한 동경으로 이런 점들은 그 시대의 생활 양식과 연관이 있다. 그리고 돈을 벌어야만 하는 부담에서 벗어난 사회 계층, 귀족들과 부유 계층의 예술이었다.

이 양식은 공예, 상업 미술, 조각, 회화 뿐만 아니라 건축과 실내 장식에 걸쳐 보편적으로 나타났고 극장 예술에도 상당한 영향을 미친다. 아르 누보 양식은 연극에 두 가지 영향을 준다. 하나는 양면 무대를 통한 깊숙한 공간의 분리를 따른 것이고 다른 하나는 무대와 관객 사

셰익스피어의 「뜻대로 하세요」를 위한 무대 스케치 율리우스 디에즈. 인물의 의상과 분장 그리고 가구 등에서 아르 누보적인 경향이 역력히 보인다. 1908년.

이의 분리선인 '경계선(plaster line)'을 제거하는 것이다. 즉 프로세니움형 극장의 거리감을 제거하는 것이다.

이 두 가지 원칙은 1900년에 건축가이자 디자이너인 피터 베렌스(Peter Behrens, 1868~1940)가 쓴 글 「인생과 예술의 축제」의 주축을 이루고 있다. "연극은 관객과 함께 창조하는 예술이다. 가장 중요한 원칙은 관객에게 환상을 주는 일이다. 그러나 현실의 환상은 장치나 극장을 통해서 전달되는 것이 아니라 예술적인 양식화를 통해 전달되어야 하고, 동시에 연기자의 움직임 또한 그러해야 한다. 그리고 이러한 예술의 양식화는 당시 정신 문화의 투영이기도 한 것이다."

동시에 베렌스의 친구이자 철학자, 문학가인 게오르그 푹스(Georg Fuchs)도 포괄적인 연극 혁명에 대한 생각을 2권의 책 『미래의 무대』와 『연극의 혁명』을 통해 드러내고 있다. 그도 무대와 객석 사이에 거리감을 주는 경계선을 제거해야 한다고 주장하였으며 "연극이라는 픽션 세계에서 잃어버린 일체감이 복구되어야 한다"고 생각하였다. 그것들을 결합하는 힘은 리듬이며 그것은 연기자와 관객에게 있다고 보았다. 푹스는 연기자와 관객 사이에 어떤 근본적인 차이도 없다고 생각하였다. 양쪽이 다 예술가이며 단지 한 쪽은 능동적이고 다른 쪽은 수동적이라는 차이밖에 없다고 생각하였다.

푹스는 베렌스와 완전히 동감하여 양면 무대를 선포하였다. 아돌프 아피아처럼 푹스도 모든 무대 장치의 미술로부터 무대의 청결을 요구하였다. 그러나 그는 건축학적인 공간 무대가 아니라 회화적인 공간 무대를 해결책으로 보았다.

게오르그 푹스와 피터 베렌스는 그들의 구상을 현실화시킬 기회를 가진다. 푹스는 비엔나 '분리파'의 공동 설립자인 요세프 마리아 올브리히(Josef Maria Olbrich, 1867~1908)와 함께 1901년 아뜰리에 하우스의 노천 계단 위에서 '다름슈타트의 연극'을 개최하였고, 베렌스는 그곳

에서 개축 공연을 하였다. 푹스는 「징표」라는 제목이 달린 합창을 위한 대사를 썼다. 또한 베렌스는 몇 년 뒤에 실험적이 뒤셀도르프에서 「햄릿」을 상연함으로써 자기 연극의 구상을 실질적으로 표현하는 데 성공한다.

그 뒤 일련의 작업은 계속되었으나 1차 세계대전으로 무산되고 말았고 많은 예술가들은 이러한 세계를 다시 무대 위에 실현하기 위해 노력하였다. 특히 고돈 크레이그와 바실리 칸딘스키, 러시아의 메이어홀트(Vsevolod Emilievich Meyerholt, 1874~1943)는 자기의 양식적 무대를 실험하는 데에 푹스의 『연극의 혁명』을 통해 영감을 받았다. 나아가 그것은 연극의 재연극화라는 기치 아래 전 유럽 반자연주의 연극 혁명의 선풍을 일으키는 계기가 된다.

기계주의 선언,
이탈리아 미래파들의 연극 개혁

소설가이자 저널리스트인 마리네티(Filippo Tommaso Marinetti, 1876~1944)는 1909년에 자기의 선언을 발표하면서, 모든 전래하는 가치관의 급격한 파괴를 부르짖는 예술 운동을 발족시킨다. 그가 표방한 이념은 유럽 전체의 아방가르드 물결에 영향을 미친다. 그 이념의 영향권은 그가 활동하였던 이탈리아는 물론, 사회 병폐에 대한 해독제로서 기계와 기술의 창조력을 숭배하였던 러시아로부터 '잠꼬대 같은 산문이라든지 우발적 현장극'과 같은 미래파적 기법에서 다다적 기법으로 발전해 나간 스위스에 이르기까지 광범위하다.

미래파들은 기술 산업의 진보, 대도시의 군중 사회와 1차 세계대전 직전의 제국주의적인 정치 형태를 띤다. 과거란 마리네티에게 있어선

최대의 적이었다. 하지만 전쟁과 폭력을 미학의 대상으로 삼던 그들은 나중에 파시즘이란 위험한 지경에 빠져 든다.

기본 선언에도 이러한 문장이 있다. "아름다움은 오로지 투쟁에만 있다. 공격적인 개성이 없는 작품은 명작이 될 수 없다. 우리는 전쟁을 칭송하고자 한다. 세계에서 유일한 정화(淨化) 수단인 군국주의, 애국주의, 무정부주의자 그것을 위해 인간은 죽는다." 이러한 황당한 비약은 미래파를 통해 세계대전에 이탈리아가 참가하도록 만들었으며 많은 사람들이 전선으로 나간다. 이러는 과정에서 미래파가 몇십 년 동안 지배한 것으로 보았던 기존 양식이 서서히 붕괴되어 갔다.

엄청난 전달 의식에 힘입어 미래파는 그들의 원칙과 사상을 대중에게 앞세웠다. 그와 동시에 그들은 광고와 선전의 새로운 수단을 항상 이용하였다. 미래파는 그들 자신을 '유럽의 카페인'이라고 부르며 급속도로 대륙을 횡단하였으며, 현지에 사무실을 열고, 대도시 위로 광고 전단을 뿌렸다. 그들은 저녁 회합을 연출하고 역동적인 그림들을 보여 주었으며 소리 높여 시를 읊조렸다. 문학과 그리고 무엇보다도 조형 예술은 이런 식으로 연극에도 침투되었다.

미래파의 연극적인 모델은 돌발적 충격과 기습에도 목표를 둔다. 곧 자기의 기분에 따라 주위 환경에 있는 부분들을 이용하고 그것을 결합한다. 이성과 논리는 해체되었으며 비이성과 불합리가 지배적으로 등장한다. 미래파 이래로 이러한 현상은 다다이즘과 초현실주의에서 완성되고 나아가 1960년대 초에 해프닝(Happening)과 퍼포먼스 운동(Performance)에 영향을 준다.

또한 미래파는 물질과 기계의 세계라는 유물적 세계관에도 뿌리를 둔다. "인간은 기계로부터 배워야만 한다. 기계의 완전함에 절대 도달할 수는 없음에도 불구하고. 인간은 자기의 자연성을 넘겨주었으며, 그와 함께 자기의 신체적인 그리고 영혼적인 조건의 하인이다.

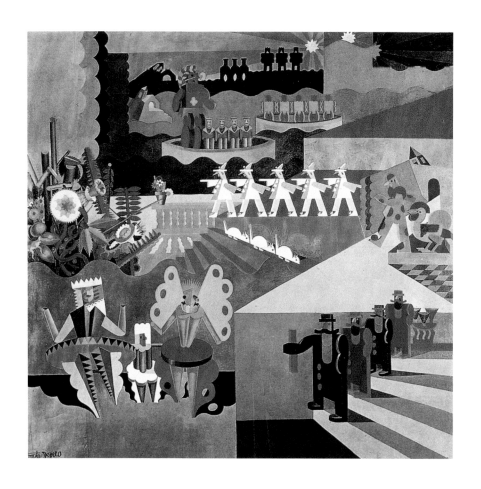

「기관차 발레」를 위한 데페로의 무대 스케치 물질과 기계라는 유물적 사관에 따라 발레리나들을 기계적이며 전형적인 사물로 취급,극화시키고 있다. 1918년.

스트라빈스키의 「불꽃」 지아코모 발라. 이 장치는 크리스탈을 연상시키는 피라미드 형태를 통해서 표현되었는데, 그 크리스탈은 내외부가 투명하게 빛나며 50여 가지도 더 되는 여러 그림들이 연기자들의 신체와 합성된다. 1917년.

그럼에도 불구하고 그는 의도적으로 심리주의로부터 자아를 해방시키고 그리고 기계와 친교 맺기 위해 노력해야만 한다"고 역설하였다. 그들에게 "기계는 '새로운 신'이며 완전히 비판력 없이 받아들인다. 우리는 마치 기계처럼 느낀다. 우리는 강철로 만들어진 것처럼 느낀다. 우리는 이미 기계화되었다."

포르투나토 데페로(Fortunato Depero)는 이런 정신으로 「기관차 발레」를 기획하였으며, 지아코모 발라(Giacomo Balla, 1871~1958)는 스트라빈스키의 「불꽃」을 위한 역동적인 무대를 선보이기도 하였다.

1917년 마리네티는 「여류 비행사의 춤」이란 1막짜리 발레를 구상하기도 하였다. "무용수는 반드시 청색 베일이 계속 떨릴 수 있는 동작을 취해야 한다.…… 그녀의 가슴엔 마치 한 송이의 꽃과 같은 프로펠러가 달려 있어야 하고 그녀의 얼굴은 외날개 비행기처럼 생긴 모자챙 아래서 창백한 죽음의 흰색을 띠어야 한다."

그리고 마리네티는 휘황찬란한 무대(Variety Theatre)를 위한 계획도 구상하였는데 여기에서는 관객의 감각기관을 몽땅 뒤흔드는 것이 목적인 별난 흥분감과 무시무시한 역동감, 천한 농담, 손댈 수 없을 정도의 잔인한 인상을 주는 괴팍스럽고 육체적 광기가 있는 무대라는 에로틱하면서도 허무성이 담겨져 있는 연극을 만들기도 하였다.

향수에 젖게 만드는 어두움은 도시를 감싼다. 연기처럼 꿈틀거리는 노동자들이 날마다 실어 나르는 거리는…… 금으로 만든 공을 발굽으로 굴리는 두 마리의 말, 하숫물 트르르르 트르르르 소리나는 사거리 트럼본 소리보다 더 높아진 트르르르르 트르르르르르 소리 구급차의 사이렌과 불자동차 소리…… 군중 전율+웃음+음악 홀을 향하여 일대 난동 정신 착란-빛의 소멸 수은등 빨강 빨강 빨강 파랑 보라 뱀처럼 꼬리치는 대형의 금색 글씨 자줏빛 다이아몬드 불……

현대적인 상황을 소재로 한 이러한 환상적 시도는 1920년대 아방가르드 운동에 깊이 침투되었으며 그로츠(George Grosz, 1893~1959), 하트필트(John Heartfield), 피스카토어(Erwin Piscator, 1893~1966) 뿐만 아니라 타락의 온상지인 도시를 대상으로 '모순에 가득 찬 만화경'과 같은 이미지를 투영하고 싶었던 거의 모든 예술가들에게 영향을 끼쳤다.

마리네티가 쓴 도시 이미지에 관한 글은 마치 시각적인 콜라주와 같아서 이러한 기법은 광고물의 홍수, 소음, 네온 사인 등 바쁘게 돌아가는 도시의 파편들을 긁어 모으는, 매우 효과적인 연극적 재료들이었다.

러시아 구성주의

독일에서 표현주의, 이탈리아에서 미래주의가 일어난 것처럼 1910년대 러시아에서도 역동적인 운동이 일어났다. 그것은 10월 혁명이란 정치적 사건이 예술에 그대로 반영된 것이다. 1917년 10월 혁명은 전통을 파괴하는 예리한 신호였다. 그리고 새로운 지도자(레닌)들은 정·경 문제로 1920년대 후반까지만 해도 모든 조직에 대해 종속을 강요하진 않았다. 그만큼 예술 분야도 몇 년 동안은 괄목할 만한 자유를 구가하였고 예술가들 역시 낡은 관습을 타파하려는 새 정부를 환영하였다.

물론 이 사조는 1928년을 기해 '반사회적'이며 '혁명 정신에 유해 무익하다'라는 이유로 탄압받기 시작하면서 종말을 고하게 되지만, 새로운 시대의 감정들은 과거에 대한 환멸과 미래로의 동경 등으로 교차하였던 시기의 반영이기도 하다.

하지만 1934년 사회적 사실주의로 변질되어 스탈린에 의해 도구화된다. 러시아를 강하게 부각시킨 10월 혁명은 아이러니컬하게도 예술

혁명의 사망을 예고한 사건이 된 것이다. 그러나 그 사건은 10월 혁명 뒤 잠깐 동안은 모든 예술가들에게는 정말로 좋은 기회였다. 혁명으로 인해 뒤처진 농업국의 기계화를 위한 현실적 전망이 열리는 것과 함께 기계적－구성적인 복합이 선두에 나서게 된다.

그들 가운데 대부분은 그들의 예술을 새로운 시대의 부름에 적합하게 적용시키기 위해서 노력하였다. 화가들은 기술적 형태의 미학을 발견하고 기술·산업적 진보를 위해 당과 정부에 의해 주관되는 선전(propaganda)에 동조하여 나아갔다. 그리고 그들은 사회적인 변혁에 적응하기 위해 일상 생활에서 일어나는 노동과 3차원적 유물(唯物)로의 관심을 돌렸다. 강철과 유리로 이루어진 미래의 비전들을 꿈꾸었다. 물론 그들의 생각은 실패로 끝났지만 이것은 구성주의 정신의 절정을 표현한 것이기도 하다.

메이어홀트와 타이로프 그리고 그의 협력자들

러시아 미래주의와 구성주의는 메이어홀트와 알렉산더 타이로프(Alexander Yakovlevich Tairov, 1885~1950) 그리고 그와 협동하였던 몇몇의 무대 미술가들에 의한 것이다. 특히 10월 혁명 뒤 '모스크바 예술 극장'의 지휘를 맡은 메이어홀트는 연극이 리얼리즘이라는 협소한 현실에 안주하는 것을 거부하고, 현실보다는 위대하고 진실한 것을 거두어들이길 요구한 무대 연출가이다. 무대 장치에 있어서도 그는 "자연스러울 수 있다거나 사실적일 수 있다는 환영을 버리고 연기자의 연기 역시 희곡의 회화적 도해와 재현으로서가 아니라 그들 자신을 제시해야 한다"는 주장으로부터 출발된다.

「부정한 아내와 관대한 남편」을 위한 포포바의 무대 루보우 포포바는 연기자들에게 일종의 작업 공간을 제공하고, 미학적 차원의 물질적 생산에 초점을 맞추어야 한다고 생각하였다. 1922년.(옆면 위·아래)

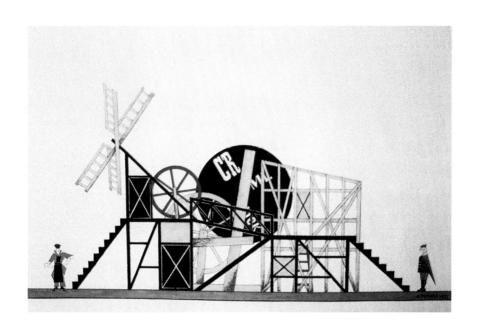

또한 그는 그의 스승 스타니슬라브스키(Constantin Stanislavsky, 1863~1938)의 자연주의적인 경험이나 심리 해부에 기초를 두고 연기자의 정신적인 면만을 활용해 온 것과는 반대로 육체와 정신의 균등한 활용을 통한 양식화된 연극을 발전시키기로 한다. 그리하여 당대의 자연주의적인 기법을 극복할 수 있는 방법은 오직 조형성(Pasticity)이라고 믿었다.

'조형성'이란 연기자가 말로 표현할 수 없는 것을 표현하는 중요한 수단이다. 다시 말해 언어로 표현하기 힘든 한 인물의 삶을 '조형적인 움직임'이란 동작과 침묵, 눈짓, 제스처를 통해 잠재적인 느낌, 감각, 내적 언어를 포착해낼 수 있는 신체적 방법을 말한다.

이러한 그의 모든 것들은 처음에는 레닌의 정치주의적 미학에서 몇몇의 방향을 모색하는 데 그쳤다. 하지만 뒷날 크레이그와 푹스의 간접적인 영향들과 러시아의 전통적인 이동 무대(발라간)와 코메디아 델 아르테 그리고 스페인의 바로크 코미디에서 그의 전형적인 모델을 차용했음을 알 수 있다.

이때 여성 무대 예술가 루보우 포포바는 1922년 모스크바 예술 극장에서 메이어홀트의 첫 연출 작품「부정한 아내와 관대한 남편(Magnificant Cuckold)」이란 작품의 무대를 맡았는데, 그녀는 연기자들에게 일종의 작업 공간을 제공하고, 미학적 차원의 물질적 생산에 초점을 맞추어야 한다고 생각하였다. "무대 장치는 전통적인 극장에 설치된 커튼, 조명, 버튼 등을 완전히 제거하고, 유기적인 역학과 기능을 통하여 연기자의 행동과 동시화하여야 한다."

그녀는 조립식으로 비탈진 바닥, 층계, 회전 풍차 등을 설치하여 남편의 질투 어린 육체 언어를 급회전하는 회전 풍차를 통하여 표현하였고 이동 가능한 침대, 발코니 등을 설치하여 연기자의 감정에 따라 변화하게끔 구성하였다. 이는 미래파의 이념이 무대술에 원용된 것이

트레짜코브의 「소란의 땅」을 위한 포포바의 무대 스케치 조립식으로 비탈진 바닥, 층계, 회전 풍차 등을 설치하여 남편의 질투 어린 육체 언어를 급회전하는 회전 풍차를 통하여 표현하였고 이동 가능한 침대, 발코니 등을 설치하여 연기자의 감정에 따라 변화하게끔 구성하였다. 1923년.

며 사회적이고 기계적인 요소를 상징화된 것이다. 메이어홀트는 이러한 원칙에 따라 연극에 생산의 영역을 접목시킴으로써 예술과 삶의 현실이 분리되어서는 안 된다는 지론을 완성하게 되며 나아가 반자연주의적인 유산을 제공하였다.

또 한 사람의 여성 무대 예술가 스테파노바는 희극 「타렐킨의 죽음」에서 연기자들의 연기와 행위에 우스꽝스런 분장과 의상을 사용하여

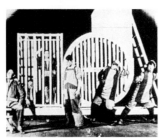
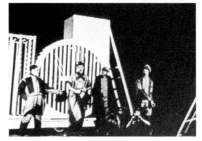

알렉산더 폰 수호보-코빌린의 희극 「타렐킨의 죽음」을 위한 스테파노바의 무대 장치
최소한의 수단을 써서 최고의 표현력에 도달하려는 이러한 일련의 노력들은 구성적인
무대 장치의 개발을 촉진하였다. 모스크바, 1922년.

살아 있는 연기자에 기계적인 복합을 대입하였다. 이러한 의도 역시 모든 현실의 전형적인 모델이 되도록 한 것이다. 다시 말해 그들은 무대 공간을 사회주의와 기계-산업적 징표의 표본으로 삼았다.

당시 1922년 그 공연을 봤던 독일인의 말을 빌려 다음과 같은 무대를 읽어낼 수 있다.

메이어홀트 워크샵이란 표제가 붙은 극장으로 들어가니 차가운 바람이 불어 닥쳤다. 극장은 막으로 무대와 객석을 분리하지도 않고 무대 위에는 어떤 배경도 없다 …… 하지만 무대 위에는 지극히 기묘한 구성물이 보인다. 회전문, 닭장과 같은 울타리, 미끄럼틀, 거대한 쥐덫, 사다리, 의자 …… 그것들은 모두 연기자의 규격에 맞춘 듯하고, 쥐덫과 같이 생긴 장치에는 다람쥐를 돌리는 것과 비슷한 팬(선풍기)이 있다 …… 이윽고 무대가 어두워진 뒤 다시 밝아지면 다소 미친 듯한 일단의 무리들이 가죽과 삼베옷 따위를 입고 이상한 몸짓과 말 그리고 괴성을 지르면서 배회한다 …… 그 가운데 광포해진 무리들이 채무자로 보이는 사람을 가파른 계단으로 밀어올려서 그가 쥐덫 속으로 내던져지면 쳇바퀴가 정신없이 돌아간다. 연기자가 과연 온전할 것인가 할 정도로 …… 막이 끝날 무렵에는 무대막이 없으므로 연기자 한 사람이 주머니에서 권총을 꺼내, 객석을 향해 발포하면 관객은 한 막이 끝났음을 알게 된다.

또한 1914년 소극장 '카르메니(Karmerny)' 창설자인 타이로프는 메이어홀트의 제자였지만 스승의 이론과 방법에는 동조하지 않았던 연출가이다. 이미 1913년의 설립 뒤에 주로 조형 예술가들과 공동 작업을 펴나갔다. 그는 극문학으로부터의 해방과 1960년대 전체 연극(Total Theatre)을 예시한 '종합 연극(Synthetic Theatre)'을 주장한 연출가이다. 전

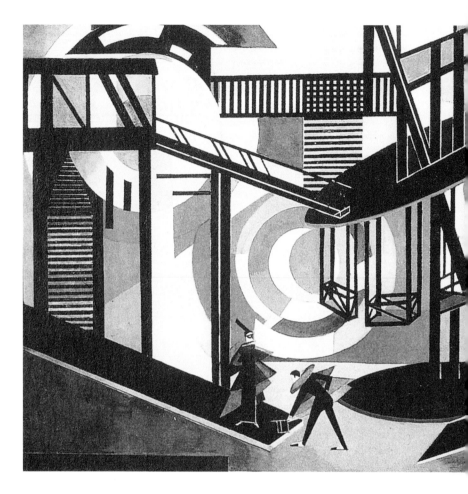

체 연극이란 "예술 전반에 있는 발레, 음악, 의상, 무대 장치를 하나로
조화시키고 이와 관련된 예술가들 즉 연기자, 무용수, 희극 배우, 무언
극 연기자 및 연출가를 활용하면 무대 예술을 극대화시킬 수 있다"는
지론에서 출발한 이론이다.

　메이어홀트가 연기자의 제스처 그 자체를 표현하고자 추구하였다면
타이로프는 그 행위 뒤에 숨겨진 충동의 근원을 찾으려 하였고, 제스처
에 부수적으로 따르는 리듬을 창출한다는 점에서 음악을 사용하였다.

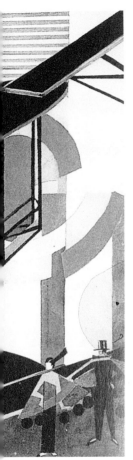

타이로프의 주변에서 화가와 구성주의자들의 작업을 이해하기 위한 좋은 보기는 알렉산더 엑스터의 작품이다. 알렉산더 엑스터의 거대한 다양성은 구보(Kubo) 미래파의 공간 무대에서부터 구성주의의 공연 설비까지 그 발전을 빈영한다. 그리고 무대 인물의 변화 과정을 가볍게 미학적으로 과장된 인간의 자연적 등장에서부터 예술적 인물까지 반영한다.

또한 타이로프와 협동 작업을 하였던 건축가 베스닌은 극장성(Theatricality)과 깊은 관련을 맺으며 1917년 혁명부터 1920년대에 가장 성행한 무대 장치를 디자인하였다. 그의 무대술은 연기자의 숙련된 동작과 무대 공간을 함수 관계에 놓고, 어떻게 하면 자율적이고 합리적인 방법으로 극을 진행시킬 것인가 그리고 빠른 사건의 장면 변화를 어떻게 하면 창조력 있게 인식되도록 구성할 것인가 하는 무대 장치 스스로의 역동성에 기초를 두고 있다.

1923년 「목요일이란 남자(The Man Who was Thursday)」를 위한 무대 장치에서 베스닌은 12개 이상의 주요 장면을 전혀 휴지 없이 신속하게 처리하기 위하여, 물질적인 조건을 미학적인 장면으로 바꾸는 일련의 영화적 연극을 구상하기도 하였다. 이 장치에는 3개의 승강기가 오르락거리는 수직 구조물과 그를 잇는 다리가 설치되어 있고 회전 가능한 연단들, 선회 가능한 운반대, 승강기·회전문, 미끄럼틀과 크레인, 계단탑 등이 있는가 하면 움직이는 글자 등이 있다. 여기에 그는 글자 또는 번쩍이는 네온 사인, 게시판 등 영화적 몽타주 기법을 이용한 투사 처리로 대도시의 역동성을 나타내도록 하였다. 이는 메이어홀트의 공연 「부정한 아내와 관대한 남편」의

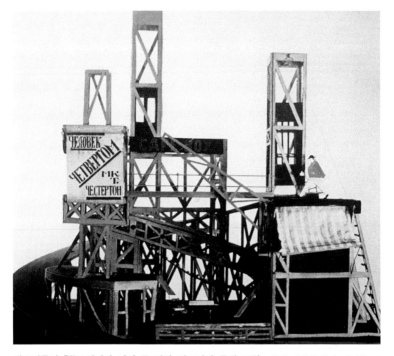

체스터튼의 「목요일이란 남자」를 위한 베스닌의 무대 모형 12개 이상의 주요 장면을 전혀 휴지 없이 신속하게 처리하기 위하여, 물질적인 조건을 미학적인 장면으로 바꾸는 일련의 영화적 연극을 구상하기도 하였다. 1923년.

무대 장치보다 한 걸음 앞선 것이다.

러시아 구성주의의 의미

러시아에서 일어난 구성주의는 입체파와 미래파의 영향을 받은 추상적 조형 운동으로 예술과 산업의 연결을 시도하였고 실용 무대 예술 분야인 무대 공간에 많은 변혁을 가져다 주었다. 구성주의의 정신은 희곡의 회화적 도해를 포기하고 당시의 사회적, 시대적 보편성의 하나로 여러 가지 연기술, 무대 기술, 무대 형상을 통하여 내면적 의의를 표현

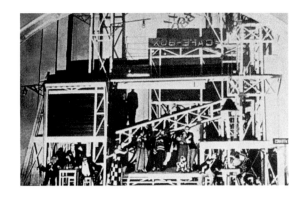

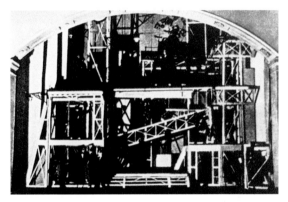

「목요일이란 남자」
알렉산더 베스닌, 모
스크바, 1923년.

하려는 것이었다. 이러한 현상은 무대 장치, 연기, 의상 등에서 기존 방식을 버리고 새로운 시대적 표현을 위한 의도에서 재료의 탐구와 기술적 원리 등을 통한 합리적이고 기계주의적 원리에서 출발한 것이다.

이 정신은 무대 미술에 혁신적 계기를 주었을 뿐만 아니라 현대 디자인의 기초가 되었고 건축, 영화, 산업 디자인, 사진 등 실용 예술 분야에 확산되었다. 특히 이 이념은 러시아에서 실험적 운동을 하다가 혁

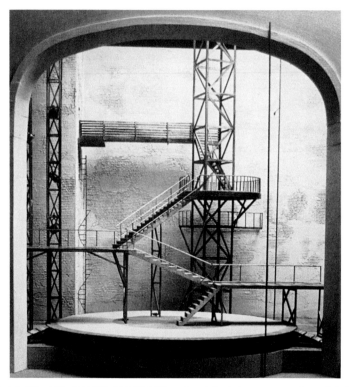

블라디미르 마야코브스키의 희곡「한증탕」　세르게이 박탄코브, 모스크바. 구성주의의 정신은 희곡의 회화적 도해를 포기하고 당시의 사회적, 시대적 보편성의 하나로 여러 가지 연기술, 무대 기술, 무대 형상을 통하여 내면적 의의를 표현하려는 것이었다. 1930년.

명 정부와의 불협화음으로 유럽으로 망명한 말레비치(Kazinir Malevich), 가보(Naum Gabo), 펩스너(Antoine Pevsner), 칸딘스키(Wassily Kandinsky), 모홀리 나기(László Moholy-Nagy) 등으로 구성된 독일 바우하우스로 계승된다.

러시아 구성주의가 무대 예술에 미친 특징을 살펴보면 다음과 같다.

* 극장에서 관객과의 접촉을 위하여 모든 장애물을 제거하여 객석과 무대와의 공간 구분을 두지 않으려 하였다. 이러한 방법은 독일의 피스카토르와 서사극(브레히트)에 영향을 주었다.

* 새로운 신소재(철, 유리, 금속, 플라스틱 등)의 개발과 영상을 이용한 포토 몽타주 기법, 오브제를 소재로 한 콜라주 기법, 모빌에 의한 키네틱 기법 등의 개발은 필연적으로 기계적 무대 장치의 개발을 촉진하였다.

* 단순하고 조직적이며 제시주의적인 장치의 조형성은 무대를 역동적인 3차원의 입체 공간으로 변환시켰을 뿐만 아니라 새로운 공간 개념을 제시하였다.

기계주의자들

러시아에서 구성주의가 정치적·사회적인 혁명을 통해 추진력을 받았다면, 서양의 구성주의는 무엇보다도 급격한 정신적·문화적인 변혁에 기초를 두고 있다. 대량 생산과 익명의, 부분적으로는 고도로 기계화된 학살, 그때까지는 몰랐던 끔찍한 1차 세계대전은 전 유럽을 유린하였다. 불안감과 공포가 널리 퍼졌다. 전장에서 살아 남은 젊음은 더 이상 꽃으로 취급 받지 못하였다. 죽음의 영광은 수치스런 생존보다 탁월하게 칭송되었다.

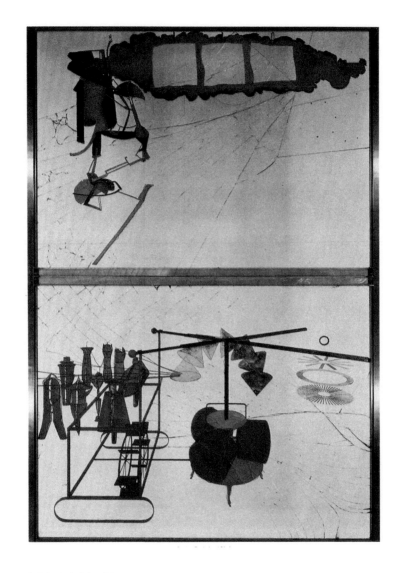

「신랑이 발가벗긴 신부」 마르셀 뒤샹. 유채, 유리와 납철사. 인간이라는 물체에 새로운 의미와 가치를 부여한 뒤샹은 이 작품에서 추상-기계적인 형상. 젊은이-기계들을 그렸다. 1923년.

「MERZ」중 '오븐에 따끈하게 구워지는 한 여인' 쿠르트 슈비터즈. 슈비터즈는 길거리에서 주운 오브제들이라든지 쓰레기에서 미학적인 형상들을 발견, 결합시켰다. 1923~25년.

「옷걸이」 만 레이. 여성적인 부분을 철로 된 막대로 연결하였다. 1920년.

한 세대가 완전히 파괴되는 과정을 지켜본 일부 예술가들은 과거를 청산하는 새로운 지평에 대한 의지와 동경을 지닌 채, 전쟁의 상처를 안고 있는 조국을 떠나 스위스로 망명한다. 당시 중립국인 스위스 취리히는 북유럽의 망명 지식인이나 예술가들로 북적거리게 되고 이 속에서 새로운 사조와 대표적인 인물들이 등장하게 된다.

1916년 2월 후고 발(Hugo Ball)이 슈피겔 골목에 '카바레 볼테르'란 술집을 차린다. 그곳은 우연히 발견한 아이들의 단어 다다(dada)라는 이름 아래, 비판적인 샹송·니그로 음악·풍자적 시를 읊으며 익살과 그로테스크 그리고 넌센스를 사용하여 세계상의 파괴를 소재로 올렸던 일종의 아지트와 같은 곳이었다.

그러나 카바레 볼테르에서 행해진 일련의 행위들은 단지 '미래주의'가 이식된 것에 불과하였다. 그리고 여기서 싹튼 다다이즘도 특정한 예술 양식은 결코 아니었다. 미래파처럼 사회·정치적인 강령도 없다. 단지 예술적 실험의 자유만을 표방하였으며 연극을 가장 고귀한 인간 행위의 하나로 간주하였다. 이러한 연유로 예술적 실현에 있어 우연의 효과는 중요한 수단이 되었고 새로운 방향에 대한 동경이 접합된다.

이런 동기는 인간이라는 물체에 새로운 의미 부여와 새로운 가치 이입이라는 특색 있는 경향들을 만들어냈다. 이를테면 마르셀 뒤샹(Marcel Duchamp)은 그의 작품 「신랑이 발가벗긴 신부」에서 추상-기계적인 형상, 젊은이-기계들을 그렸으며, 만 레이(Man Ray)는 「옷걸이」에서 여성적인 부분을 철로 된 막대로 연결하였다.

특히 길거리에서 주운 오브제들이라든지 쓰레기에서 미학적인 형상들을 발견, 결합(콜라주)시킨 쿠르트 슈비터즈(Kurt Schwitters, 1887~1948)는 좋은 본보기이다. "오늘 아침 나는 쓰레기장엘 갔다 …… 아! 그곳은 얼마나 아름다운가 …… 이러한 잡동사니는 안데르센의 동화 같은 훌륭한 이야기가 될 수 있다. 나는 오늘 밤에 그것에 대한 꿈을

「**장례식**」 게오르그 그로츠, 유화. 독일 베를린 – 다다주의 예술가들의 작품에는 사회적
인 상징성을 가진 인물들이 많이 등장한다. 특히 전쟁 불구자는 다다의 작품에 강박적
으로 등장한다. 1917년.

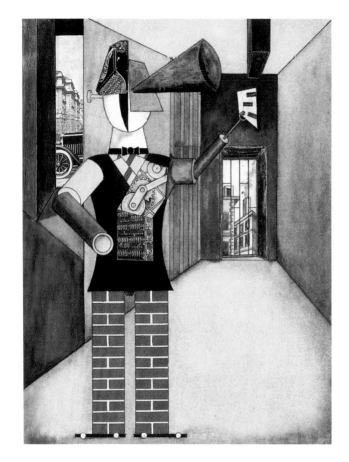

꿀 것이라 믿는다."

　그의 작업은 단어 「MERZ」란 표제가 달린 작품들로 구성되어 시리즈를 이루고 있는데, 그의 작품은 나중에 무대를 위한 「MERZ」까지 이어진다. 이는 봇물 터지는 듯한 언어적 이미지로서 '미래주의 연극'의 마리네티처럼 콜라주에 의한 무작위적인 상황이 하나의 스펙터클한 결과를 보여 줄 수 있다는 사실을 환상적으로 설명하고 있다. 그리고 이러

한 무대를 위한 「MERZ」의 기초 구상에는
관중에게 이성과 감정을 흥분시키는 체
험의 장으로서 모든 것은 고정된
듯 흐르며 공기 모양의 육체, 흰
벽, 인간, 푸르고 먼 빛, 물의 반
사를 통해 바이올린, 북, 똑딱거리
는 시계 소리, 물소리를 가진 음향
효과가 동반되어 있다.

물론 슈비터즈의 이런 연극적 구상
은 실행에 옮기지 못하였으나 예술이 아
닌 것을 예술로 만들려는 그의 게걸스러
운 행위는 반문화적인 사관을 엿보게 하
는 것이었다. 이 속에서 우리는 '입체파
적 구성주의'에 '미래파적인 기술 열망'
과 '다다이즘의 허무주의'가 서로 혼용
되어 있는 그의 비전을 엿보게 된다. 그
리고 이는 마치 거창한 기계로 구성된
바그너의 오페라를 상기하게 한다.

「우리 시대의 정신」 라울 하우
스만, 입체 콜라주. 머리가 텅 빈
것 같은 독일인들의 얼빠진 모습
을 담은 이 작품은 매우 특별한
메타포를 갖고 있다. 1921년.

파리의 다다이즘이 선전적인 전시 뿐
만 아니라 넌센스적인 연극을 행하는 동안에, 독일 베를린-다다는 추
상과 기계화에 둔 예술 운동을 하였다. 그로츠, 하우스만(Raoul
Hausmann), 한스 아르프(Hans Arp)와 하트필트 같은 다다 예술가들은
구성주의적 경향으로 빠진다.

그들의 작품에는 사회적인 상징성을 가진 인물들이 많이 등장한다.
특히 전쟁 불구자는 다다의 작품에 강박적으로 등장한다. '신체의 반이
날아가 버린 비참한 몰골로 베를린의 골목 골목마다 득실거린' 인간들

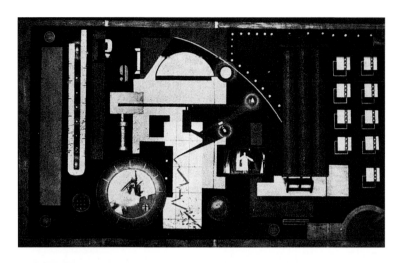

「R.U.R」을 위한 키슬러의 무대 장치 카렐 챠펙, 베를린. 마치 거대한 컴퓨터 내부를 들여다보는 것 같은 이 무대 장치는 개폐 기능 뿐만 아니라 거울을 통해 밖에서 진행되는 허상들을 볼 수 있는 '조리개'와 '스크린' 그리고 '반짝거리는 전구' 등으로 되어 있다. 1923년.(맨 위)

키슬러의 「엔드리스 연극」을 위한 극장 구상 비엔나, 1923~24년. 반원형의 관객석이 기계 장치에 의해 와선형의 무대 중심을 돌고 마스크로 분장한 연기자들은 영사 처리된 무대 배경 앞에서 연기한다.(위 왼쪽・오른쪽)

은 그로츠의 주요 소재가 되고 있다. 또한 하우스만의 '머리가 텅 빈 것 같은 독일인들의 얼빠진 모습'을 담은 작품 「우리 시대의 정신」은 매우 특별한 메타포를 갖고 있다.

이러한 경향 아래 오스트리아인 건축가 프리드리히 키슬러(Frederick John Kiesler, 1892~1965)는 극단적인 기계주의자였다. 1923년 베를린 '쿠퍼어스텔담 극장'에서 카렐 챠펙의 '미래의 공장'을 그린 드라마 「R.U.R」을 위한 무대 장치가 그러하다. 마치 거대한 컴퓨터 내부를 들여다보는 것 같은 이 무대 장치는 개폐 기능 뿐만 아니라 거울을 통해 밖에서 진행되는 허상들을 볼 수 있는 '조리개'와 '스크린' 그리고 '반짝거리는 전구' 등으로 되어 있다. 스크린에 처리되는 영사 삽입은 소위 '미래의 공장'의 인간상의 단편적인 모음(콜라주 기법)으로서의 메타포이다. 이 프로젝트는 실현되지는 않았다. 하지만 「엔드리스 연극(Endless Theatre)」에 와서 키슬러의 구상은 더욱 환상적이다. 반원형의 관객석이 기계 장치에 의해 와선형의 무대 중심을 돌고 마스크로 분장한 연기자들은 영사 처리된 무대 배경 앞에서 연기한다. 그곳에는 관객과 연기자가 극공간의 여러 장소에서 움직이기 위해 무대와 그것을 연결짓는 다리와 통로가 있다.

헝가리인 모홀리 나기는 1923년부터 바이마르 바우하우스 금속 공방의 마이스터로 있으면서 예술과 기술의 통합을 꾀하였던 만능 예술가이다. 그는 오스카 슐레머(Oskar Schlemmer, 1890~1965)와 함께 바우하우스 책에 바리에테를 위한 「기계적 익살」을 발표하면서 그의 작업은 시작되었다. 이것은 문학의 속박으로부터 벗어나 기계적으로 변환 가능한 무대 장치로서 동시적으로 진행되는 '전체 극장'을 의미한다. 인간은 개체로만 나타나는 것이 아니라 코메디아 델 아르테 또는 서커스와 바리에테처럼 기계적인 곡예로 지향되고 기계적으로 훈련된 연기자의 움직임과 영사와 환등 효과, 음악 소리 그리고 울림을 통해 공간

화하려는 의도로 나타난다. 그는 이러한 공간을 연기적 행위의 촉매적 역할자로서 '움직이는 구조물(Kinetic Construction)'이라 불렀다.

"모든 사건은 전등과 미끄럼 길, 회전 궤도와 엘리베이터와 함께 자체의 축을 중심으로 돌아갈 수 있는 장치 위에서 일어나고, 기계적인 전경 앞에서 일어나, 실제의 운동 효과와 충격을 주어야 한다"는 생각에 입각하여 발표된 전체적 연극을 향한 「기계적 익살」이란 초안은 자체적으로 존재하는 물체 즉 스스로가 물질과 행위가 결합된 물체임을 드러내는 예술 개념에 있었다.

모흘리 나기가 실무적인 작업 기회를 갖게 된 것은 1928년이다. 피

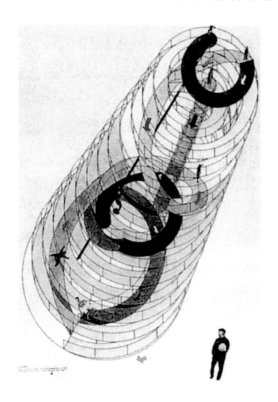

움직이는 구조물 초안
모흘리 나기. 모흘리 나기는 1923년부터 바이마르 바우하우스 금속 공방의 마이스터로 있으면서 예술과 기술의 통합을 꾀하였던 만능 예술가이다. 1928년.

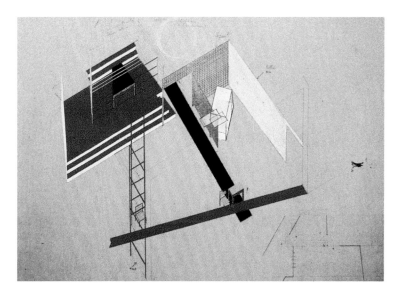

오펜바하의「호프만의 이야기」중 제1막을 위한 무대 초안 모홀리 나기, 1928년.(위)
에른스트 톨러 작「이크! 우린 살았네」 트라고우트 뮐러, 피스카토르 연출, 베를린,
1927년.(아래)

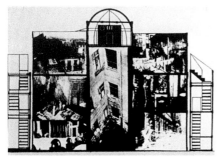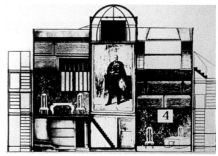

「이크! 우린 살았네」를 위
한 뮐러의 무대 초안 1925
년에 총 24장면으로 구성
된 '1914년부터 1919년에
이르는 독일의 대표적인
사건들'을 몽타주식으로
보여 주고 있는 이 연극에
서 주목을 끈 것은 투사막
을 갖춘 3층의 다층 구조와
7개의 부분으로 분리된 무
대 장치였다.1927년.(맨 위
왼쪽·오른쪽)

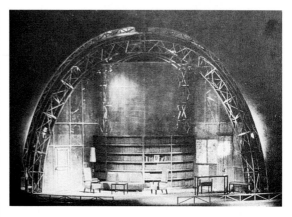

톨스토이와 쉬체골레프의
연극 「라스푸틴, 로마노프
일가, 전쟁 그리고 이들에
게 반기를 든 민중」 트라
고우트 뮐러, 베를린. 지구
의처럼 생긴 반구형을 제
작, 극의 진행에 따라 반구
형체를 열고 닫을 수 있을
뿐만 아니라 이동 가능한
기술적 수단들이 배려되었
고, 영화적 기법의 삽입을
통해 무대의 영상적 시각
화를 꾀하였다. 1927년.(오
른쪽 위·아래)

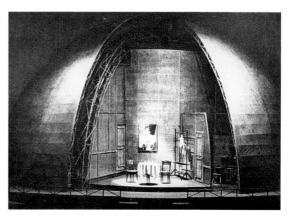

스카토르와의 작업도 처음이었는데 저 유명한 베를린의 「크롤 오페라」에서 기회를 갖게 된 것이다. 1929년에 그는 작품의 낭만적인 분위기와는 완전히 다른 광선과 그림자 효과를 이용한 철제 골격과 투명한 벽으로 구성된 공간을 구상하였다.

오늘의 공간 체험은 내부와 외부, 위와 아래를 관통시킨 가운데 공간적 관계를 고려해야 하고 물질 속에서 보이지 않는 역학 관계를 살펴보아야 한다. 이러한 기계화 과정에는 피스카토르와 트라고우트 밀러(Traugott Müller, 1895~1944)와의 공조 작업을 떠올리지 않을 수 없다. 러시아에서의 선례 없이는 그들의 존재를 생각할 수가 없을 정도로 그는 당대가 누리고 있었던 기술적 수단을 연극에 이용하였다.

특히 괄목할 만한 연극적 재료로서는 환등기와 영화를 새로운 시각에서 접목시킨 연출 방법이었다. 1925년에 총 24장면으로 구성된 '1914년부터 1919년에 이르는 독일의 대표적인 사건들'을 몽타주식으로 보여 주고 있는 「이크! 우린 살았네(Hoppla, Wir Leben!)」에서 주목을 끈 것은 투사막을 갖춘 3층의 다층 구조와 7개의 부분으로 분리된 무대 장치였다. 이는 바이마르 공화국 사회의 사회적 질서와 정치적, 경제적, 문화적 배경 및 과거·현재·미래의 시간을 영화적인 기법을 통해 은유화하기 위한 의도였다.

또한 1927년 톨스토이의 「라스푸틴, 로마노프 일가, 전쟁 그리고 이들에게 반기를 든 민중」 공연에서는 지구의(地球儀)처럼 생긴 반구형을 제작, 극의 진행에 따라 반구 형체를 열고 닫을 수 있을 뿐만 아니라 이동 가능한 기술적 수단들이 배려되었고, 영화적 기법의 삽입을 통해 무대의 영상적 시각화를 꾀하였다.

이러한 연극의 기계적인 원용과 구호는 운명적으로 미래주의의 무비판적인 기술 열망을 상기시키게 한다. "새로운 센세이션을 추구하려는 기술적 상상력이라기보다는 카를 마르크스의 유물 사관에 따른

것이다"란 피스카토르의 말처럼 역사적 상승에 대한 세상(사회)의 비유이다. 이는 당시로서는 10년 전 이탈리아의 미래파들이 그랬던 것처럼 대단한 놀라움으로 생각하지 않을 수 없다. 그리고 이러한 방법은 기존 연극 감상의 틀을 새로운 체험으로의 방향 수정을 하지 않으면 안 되는 것처럼 보이게 된다. 그리고 그러한 종류의 연극이 얼마나 인간적인 효과를 줄지는 의문으로 남는다. "그림이 먼저 오고, 다음에 도덕이 온다"는 구호처럼 운명적인 세계관을 엿보게 하는 것이다. 그리고 반대 급부로 오스카 슐레머의 인간의 내외부적 관성을 고려한 비기계적 인식도 등장하게 된다.

아무튼 이처럼 무대 장치에 있어 기계의 발전과 기계의 원용은 역사적인 거리를 두고 살펴보면 인간이 절대로 조정할 수 없는, 인간의 생존을 위협하는 것처럼 보이며 완전한 기계화와 컴퓨터화의 시대에서 물체와 기계의 비전은 마치 악몽처럼 보인다.

바우하우스와 오스카 슐레머 그리고 추상주의자들

이러한 물결과 변주 과정 앞에, 1919년 바이마르에서 설립된 '바우하우스'의 연극은 그 실제적인 전성기를 1920년대 중반, 데사우에서 맞게 된다.

바우하우스라는 이름은 중세의 바우휘텐(건축용 오두막집)의 의미로 선택된 이름인 것처럼, 연구소의 프로그램은 건축 예술 작품에서 조형적인 창조의 모든 부문들의 종합에 목표를 두었다. 거기에다 예술과 수공의 연결로써 예술과 기술, 새로운 일치라는 구호 아래 산업적 의미가 중심점으로 들어왔다.

창립자인 건축가 발터 그로피우스(Walter Gropius)는 그러한 의미가
또한 연극에도 한 자리를 차지해야만 한다는 생각을 처음부터 확고하
게 하였다. 왜냐하면 연극도 마치 건축에서처럼 –개별 예술의 종합으
로서 이해될 수 있기 때문이다. 그리하여 그로피우스는 초기에 시인
이자 조형 예술가 그리고 연극인인 로타 슈라이어를 무대 장치의 마
이스터로서 바이마르로 초청하였다.

그는 예술적인 발전을 위해 불합리적이며 낭만적인 것과 합리적이
며 기술적인 것의 이원 관계를 명확히 하였던 인물이다. 그리고 그러
한 생각을 바이마르 '바우하우스'의 이념으로 채택하였다. 슈라이어
에게 있어서 연극은 "연기자와 관객의 예배의 공동 행위처럼 보여 주
어야 하고 그래야만 그 안에서는 새로운 인간이 형성된다"고 보았다.
그는 주로 형이상학자들처럼 신비적 표현주의를 다루었다. 그때에 그

「인간과 형상」 중 '인간과 공간' 과 '자아와 공간' 에 관한 도해 오스카 슐레머. 슈라이
어의 후계자가 된 슐레머는 1923년부터 6년 동안 바우하우스가 문을 닫을 때까지 무
대 작업과 실험 무대를 지휘하였다. 1924년.(아래 왼쪽·오른쪽)

「3조 발레」 3부 및 12장을 위한 등장 인물 계획 오스카 슐레머, 슈투트가르트. 1부 레몬처럼 노란 무대에서 유쾌하고 익살스러운 발레, 2부 장밋빛 무대에서 장중하게 이루어지는 엄숙한 발레, 3부 검은 무대에서 신비하고 환상적인 발레. 1924~26년.

는 일종의 연극적 전체 예술 작품의 창조에 휩쓸렸다.

슈라이어의 후계자는 1923년 오스카 슐레머가 되었으며, 그는 6년 동안 바우하우스가 문을 닫을 때까지 무대 작업과 실험 무대를 지휘하였다. 그 다음에는 건축가 한네스 마이어(Hannes Meyer)가 감독으로 왔다. 슐레머는 당시 조각 공방의 마이스터로 일하고 있었다.

모홀리 나기가 추상적이며 동역학적이고 광선적인 현상에 열광하였던 바우하우스의 동료였다면 슐레머는 형식의 인습, 안무적인 것, 인간과 공간의 관계에 심취하였던 인물이다. 그는 인간은 기술적 시대에서 외부로부터 조종된 개인의 상징적인 표상이 아니라 인간에게 주어진 한계의 초월 뒤에 멈추어지지 않는 동경의 초월적인 이상이라 보았다. 그의 이러한 생각은 형이상학과 추상 사이의 긴장으로 표

「3조 발레」 중의 등장 인물 오스카 슐레머, 1925년.

현된다.이러한 의미에서 슐레머는 노발리스의 글에 연관된다. "순수
한 수학은 종교이다."

　조형적 노력의 일환으로서 그는 1925년 연구 논문 「인간과 형상」이
란 선언적 에세이를 발표하기도 하였다. 여기서 그는 기하학적인 입
체적인 공간과 그 속에서 행동하는 인간과의 관계를 규정하고, "인간
은 유기적이고 감정에 지배를 받는 존재로서 척도와 숫자를 통해 수
학적으로 규정된 형상 아래 놓여 있다.

　이런 법칙에 따라 인간은 어떠한 자세가 필요하며, 그것은 기계적이

고 이성적인 운동을 통해 평형을 이루게 된다…… 이에 반하여 유기적 인간은 그의 내면에 보이지 않는 기능도 있으니 심장의 고동, 혈액 순환, 호흡, 뇌 및 신경 활동이 그것들이다…… 이들의 결정적인 중심은 역시 인간이고 그의 운동과 그로부터의 발산은 상상적인 공간을 창조하게 된다."

무대 위에서 슐레머는 인간 자체에 기계적인 형태를 갖춘 분장과 마스크를 통해 이런 개념을 강조하였다. 즉 그의 인간은 양으로 정해진 조직과 단단한 뼈 그리고 기계적 관절이라는 네 가지의 형태를 구축한 뒤 이를 춤에 적용하였다.

슐레머의 '인체의 운동 법칙에 따른 무의식적이고 형이상학적인 물체'로 이루어진 이러한 생각들을 '디오니소스식 – 혼란' 그리고 '아폴로식 – 엄격'이라는 자연과 정신 사이의 양극을 비교할 수 있게 한다. 특히 그가 실험한 3부로 이루어진 「3조 발레」는 그의 대표적인 작품인데 2명의 남자와 1명의 여자 무용수로 구성되어 있다. 여기서 '삼(3)'이란 숫자는 집합의 시작과, 단수인 '나'와 '이원성'의 상반을 의미하는 것이다.

그것은 20가지의 다른 의상을 입고 18개의 장난기 섞인 소극(笑劇)적인 발레에서 명랑하고 엄숙한 분위기로 그리고 신비스럽고 환상적인 춤으로 전이되며 상승한다. 의상은 솜을 넣어 과장하여 제작되었고 부분적으로는 유색으로 또는 금속으로 가공한 딱딱한 모조 형태로 만들었다. 대칭적이고 비대칭적인 독특한 조형적 의상들은 인체에 어떤 물리력을 주며 이러한 힘은 인간을 기계적으로 조직화하는 효과를 가져다 주었다. 다시 말해 '공간 조형적인 의상의 제시'를 통해 무용수의 감정을 외부적으로 자극하고, 이럴 때 무용수의 움직임은 '새로운 표현 양식'을 낳을 수 있다는 것이 그의 생각인 것이다.

1929년 2월 슐레머의 공연을 논평한 한 독일의 일간지를 보면, "전

「**3조 발레**」 오스카 슐레머. 슐레머의 대표적인 작품으로 2명의 남자와 1명의 여자 무용수로 구성되어 있는데 3이란 숫자는 집합의 시작과, 단수인 나와 이원성의 상반을 의미한다. 배우들의 대칭적이고 비대칭적인 독특한 조형적 의상들은 인체에 어떤 물리력을 주며 이러한 힘은 인간을 기계적으로 조직화하는 효과를 가져다 주었다. 장대 무용(1927년, 왼쪽 위)·공간 무용(1927년, 왼쪽 가운데)·바퀴 무용(1928~29년, 왼쪽 아래)

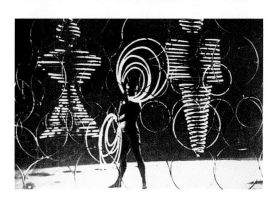

체가 하나의 놀이이다. 순수하고 해방된 놀이, 해방하는 놀이"라 평하면서 "바우하우스의 무대는 인간을 기계화하고, 품격을 하락시킨다는 비난이 있으나 실지로는 이러한 평가와는 반대로 인간의 절대성을 실증하고 있다"는 찬사를 보내기도 했다.

그러나 프랑크푸르트 신문의 한 공연평에서는 "바우하우스 무대는

「**무대 컴포지션**」 칸딘스키. 음악을 들으면서 머리에 떠오르는 형상들을 작품에 응용하였다. 기하학적인 모습을 한 인간들이 나오는 두 개의 시퀀스를 추상적으로 처리한 이 그림은, 거의 20년 동안 작업하였던 「컴포지션」 시리즈의 결과이기도 하다. 1928년.

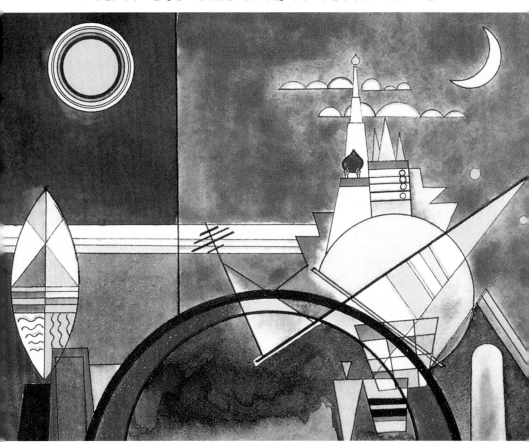

무의미하고 무내용적인 농담과 짓거리에 불과하며, 인간이 존재하지 않는 공허한 메아리에 지나지 않다"고 혹평하기도 하였다.

슐레머 자신의 의도는 그러한 소란 속에서 인간의 내면성을 재구성하려는 데 있었던 것인데 말하자면 당시 일반 관객에게는 충분히 이해되지 못했던 것 같다. 결국 이러한 논의가 있은 직후 슐레머는 바우하우스 무대 공방의 존재가 애매해졌다고 판단, 1929년 10월 바우하우스 학교를 사직, 프레츠라우 미술 학교로 자리를 옮긴다.

바우하우스는 돈도 '정밀 장치'도 준비되어 있지 않았기 때문에 가상적인 해결책으로 만족해야만 하였다. 예를 들어 1928년 데사우 극장에서 상연되었던 바실리 칸딘스키의 「전람회 그림」이 그러하였다.

칸딘스키는 음악을 들으면서 머리에 떠오르는 형상들을 무대 작품에 응용하였다. 기하학적인 모습을 한 인간들이 나오는 2개의 시퀀스를 추상적으로 처리한 이 그림은, 거의 20년 동안 작업하였던 「컴포지션」 시리즈의 결과이기도 하다. 이 작품의 모델로는 25년 전에 무소르그스키가 작곡하였던 피아노곡을 사용하였다.

무소르그스키가 그림에서 영감을 얻어 완벽한 음악을 창조하였다면 칸딘스키는 음악에서 영감을 얻어 음악에 동반되는, 움직이는 추상적인 완벽한 회화를 창조하였다. 이러한 그림과 음악의 행렬은 완벽한 순환을 이루고(그림에서 음악으로 음악에서 그림으로), 그림의 성격은 음악이 진행되는 가운데 급격한 변화를 이루는 것이다.

앞에서 예로 든 이러한 예술가 외에 바우하우스 학생들 중에는 수준급의 연극 작업을 하였던 사람들이 있다. 칸딘스키의 「전람회 그림」을 보고 영감 받아, 재즈 오케스트라를 위한 「발레 조곡」을 위해 디자인한 로만 클레멘스의 무대 장치가 그렇다. 여기서 그는 수평적이며 수직적으로 구성된 기하학적인 추상과 기술을 융합하였다.

「형태, 색채, 광선 그리고 음으로 된 놀이」(1928년)에서 클레멘스는

「형태, 색채, 광선 그리고 음으로 된 놀이」를 위한 무대 초안 로만 클레멘스, 데사우.
단색과 줄친 평면들이 정확한 계산과 계량에 따라서 역동적이고 구성적인 기능을 하
게끔 계획된 것이다. 1929년.

크레네크의 「조니는 연주한다」를 위한 무대 초안 로만 클레멘스,
데사우. 이 연극에서는 차갑고 감동이 배제된 건축 구조를 원용하
기도 하였다. 1928년.

피날레 부분을 다음과 같이 적고 있다.

　"첫번째 동작 – 빨간 줄이 왼쪽에서 입장, 두 번째 동작 – 위에서 파
랑과 노랑, 세 번째 동작 – 오른쪽에서 장밋빛 벽, 네 번째 동작 – 위에
서 아래까지 빨강 노랑."

　단색과 줄친 평면들이 정확한 계산과 계량에 따라서 역동적이고 구
성적인 기능을 하게끔 계획된 것이다.

　이에 반해, 1928년의 「조니는 연주한다」에서는 차갑고 감동이 배제
된 건축 구조를 원용하기도 하였다. 이러한 추상적인 그리고 기계적
인 실험으로 '바우하우스 무대'가 조형 연극에 공헌한 데 대해 한 주
창자는 다음과 같이 썼다.

뚜렷한 점은 우리들의 작업이 형태적이고 조형적인 창조라는 것이었다. 그것은 보는 연극이며 색채, 형태와 공간과 드라마적인 종합 영향의 아이디어에서 나온, 회화와 운동적인 구성의 현실화였다…….

다시 말해 바우하우스의 이념은 구성주의가 갖고 있는 추상적, 기하학적 형태에서 영향을 받은 것인데 예술의 바탕을 생활의 법칙에 두고 생(生)의 리얼리티를 전달하기 위한 공간과 시간 개념을 재현하고 그 속에서 실체를 존중하며 주관적인 태도에 의한 것이 아닌 새로운 형태의 조형을 추구하려는 실험 정신에서 출발한 것이다.

아힘 프레이어와 그의 극적 변형

30년 동안 화가이자 연극인으로서 창조적인 활동을 한 아힘 프레이어(Achim Freyer, 1934~)는 현대 조형 연극의 대표적인 무대 미술가이다. 그의 작업에는 생각의 날카로운 면과 아이 같은 순진함과 단순함, 형식의 엄격함과 다양한 환상이 연결된다. 프레이어의 연극은 앞장선 메시지는 거부하며 관객이 자신과 직접 만나는 실존적인 만남을 겨냥하고 있다. 그의 공연들은 텍스트를 해석하는 것이 아니라 내면의 그림 세계를 경험할 수 있도록 노력한다. 즉 소멸하는 이승에 놓인 심연을 이야기한다.

1934년 베를린에서 태어난 아힘 프레이어의 무대 예술 경험은 1954년에 베를린 예술 아카데미(East Berlin Art Academy)의 브레히트(Bertolt Brecht)의 무대 디자인과 학생이 됨으로써 시작되었다. 1956년 브레히트가 죽자 그는 미술로 관심을 돌렸다. 당시 동독의 경

직된 분위기와 충돌하면서 그는 곧 기존 패턴의 해체와 조명이라는 매재를 이용하여 자기 예술의 중심 주제를 찾아냈다.

이러한 일이 있은 뒤에 프레이어는 서독으로 옮겨 왔다. 당시 서독에서는 영상 예술에 영감 받은 연극이 자기 자신을 표현하는 영상 언어를 찾고자 애쓰게 된다. 결과 그는 이 새로운 형태의 연극에 있어서 뛰어난 주창자로 추앙 받으며 큰 호응을 불러일으켰던 '디자이너의 연극(Designer's Theatre)' 운동의 지도적 인물이 된다.

1980년대와 1990년대 초 아힘 프레이어의 무대에서 구현되는 소설이나 원본에 표현되고 있는 이 혁신적이고 환상적인 스타일은 그의 철학의 구심점이 되고 있다. 또한 그는 연극의 여러 요소들의 웅변력을 가시화시켜 무대에 공간과 이미지가 펼쳐지도록 하는 데 뛰어난 재능을 발휘하였다.

프레이어는 1980년대 대부분을 오페라 연출에 몰두하였다. 한편 슈투트가르트에서 그는 8여 년에 걸쳐 필립 그라스(Philip Grass)의 오페라 3부작 「해변의 아인슈타인(Einstein on the Beach)」을 제작하였다.

이 작품에서 그는 무대와 관객 사이의 장벽은 수학 문제집에 나옴직한 자로 재어진 사각형들이 복사되어져 있는 얇은 천같이 특별한 인상을 주는 무대 장치를 하였다.

이러한 사각형 위에서 일어나는 사건들은 우주와 개체들의 끊임없는 분화와 재편성의 과정을 보여 주면서 조화로운 조직을 갖고 있다. 빛과 소리, 색채 속에서 영원히 변화하는 극적 요소들을 형상화하기 위하여 기하학적인 요소들이 또 공연자들의 육체와 동작이 하나로 모아진다. 그리고 그 텍스트의 가장 현대적인 부분들과 결합시킴으로써 아인슈타인을 혁명적 시대의 한 상황 속에 종속시킨다.

그는 무대 위에 인간의 지식으로 완전히 분해된 현실을 장엄하게 표현하였다. 이 공연의 주제는 20세기 미술과 과학, 철학의 선구자들

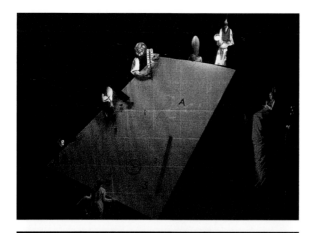

「해변의 아인슈타인」아힘 프 레이어, 슈투트가르트. 무대 와 관객 사이의 장벽은 수학 문제집에 나옴직한 자로 재 어진 사각형들이 복사되어져 있는 얇은 천같이 특별한 인 상을 주는 무대 장치를 하였 다. 1988년.(왼쪽, 아래)

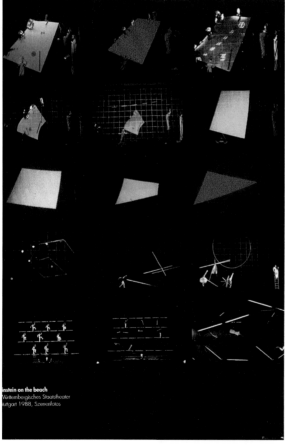

instein on the beach
Württembergisches Staatstheater
uttgart 1988, Szenenfotos

과 그들에 의해서 축적된 활동의 과정들로 구성되었다. 언어, 소음, 소리, 색채, 점, 선, 면, 인물, 공간, 운동, 시간 등의 요소로 분해된 그 속에서의 연극은 그 자체가 주제가 된다. 그리고 인간들의 소외, 외로움, 분열 등의 사회적 경향들을 보여 준다.

가장 미세한 소우주를 탐험함으로써 매혹적인 새 공간들이 열리는 것처럼 움직임의 과정 속에서 이 각각의 육체적 부분으로 미화되고 분해된 인간 존재는 무대로부터 점점 사라지면서 프레이어와 그의 분신이자, 그를 비춘 거울이라고 할 수 있는 극장을 만들어낸다.

1989년 「보이첵(Woyzeck)」에서도 프레이어는 연속된 25개의 장면과 구성된 장면을 묶음으로써 뷔히너(Georg Büchner)의 단편적 드라마에 화답하였다. 이것들은 시각적 개념에 의해 한데 연결되어 있다.

무대 공간은 뒤틀려진 마룻바닥으로 심하게 기울어져 있다. 위, 아래, 뒤쪽은 아무것도 보이지 않고 조명은 자극적이다. 인물들의 세계는 완전히 바닥에서 떨어져 나와 공간 속에서 자유롭게 떠다니는 것처럼 보인다. 때때로 무대가 흔들리거나 기울어지기도 하는데 등장 인물들이 딛고 있는 땅이 불안정하다는 느낌을 준다.

이 흔들리는 무대는 인물들의 제한된 동작의 한계와 그들의 소외와 위협들을 말하는데 암흑 속으로 아무런 희망도 없이 기울어지는 세상에 대한 표현이다. 뷔히너의 드라마는 일련의 연속적 묶음을 이루며 공간에 전개되는데, 이는 인물들의 시각적 역동성을 말하고자 하는 것이었다.

프레이어는 "나는 연출하기를 원하는 것이 아니라 상황과 행동과 이야기를 전해 줄 수 있는 사건들의 묶음들을 만들어내고 싶다"라고 말한다. 이 사건들이란 인물들의 둔화된 내적 삶들을 드러내 준다. 그리고 "모든 사람들은 심연이다. 그래서 그 아래를 내려다보면 현기증을 일으킬 것이다." 관객들도 이 젊은이(보이첵)의 드라마가 펼쳐지는 거

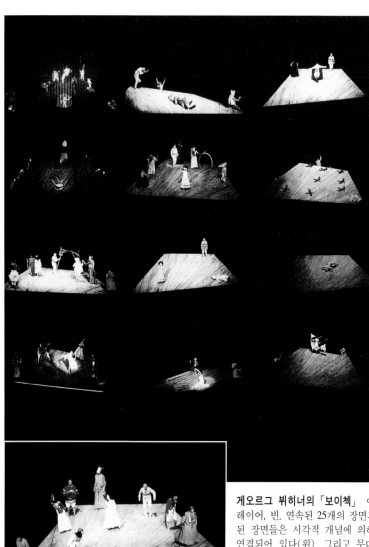

게오르그 뷔히너의 「보이첵」 아힘 프레이어, 빈. 연속된 25개의 장면과 구성된 장면들은 시각적 개념에 의해 한데 연결되어 있다(위). 그리고 무대 공간은 뒤틀려진 마룻바닥으로 심하게 기울어져 있으며 위, 아래, 뒤쪽은 아무것도 보이지 않고 조명은 자극적이다. 1989년.(왼쪽)

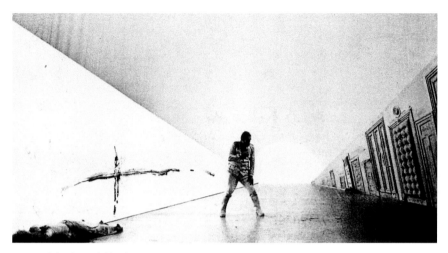

알반 베르그의 「보첵」 아힘 프레이어, 쾰른. 불안감을 자아내는 원근법을 사용하였는데 연기자에게나 관객들에게 진료소처럼 하얗고, 끝간 데 없이 이어지는 불안한 느낌의 무대를 구상하였다. 1974년.

울을 같이 들여다보며 그의 파편화된 물리적 자아를 결합시키려고 한다.

또한 알반 베르그(Alban Berg)의 「보첵(Wozzeck)」에서는 불안감을 자아내는 원근법을 사용하였는데 연기자나 관객들에게 진료소처럼 하얗고, 끝간 데 없이 이어지는 불안한 느낌의 무대를 구상하였다. 극도의 소실감을 주는 원근법적인 공간은 출구도 없이 탈출의 지점 너머에서 끝나 버린다. 이때 뒤쪽에서 등장하는 인물들은 악몽 속의 거인들처럼 나타나지만, 이내 앞으로 오면서 그들은 무기력하게 작아져 버린다.

프레이어가 연출한 작품은 극의 다양한 요소(이야기)들을 전개시킬 뿐만 아니라 응집된 공간을 만들려는 의도가 엿보인다. 이때에 요소들은 각각의 공간적, 물리적 특징들을 강조한다. 게다가 빛과 색채를 변이시켜 율동적으로 더하고 빼는 방법을 사용하여 스스로 변형화(Metamorphoses)되는 콜라주의 과정을 보여 준다.

관객들에게 시간과 공간에 대한 확대된 인상을 주기 위하여 주의 깊은 몸짓과 동작들이 사용된다. 극은 극 자체의 시간을 설정함으로써 물리적, 공간적 진실이 더욱 강렬하게 경험되도록 한다.

연극이라는 매체의 기본 요소들에 대한 체계적인 연구는 프레이어에게 연극 활동의 중요 기초를 제공해 주었다. 그리고 매체의 그러한 요소들은 그 자체의 규칙을 만들고 그 자체의 우주 속에서 하나의 게임을 만들어서는 자기가 만든 규칙에 따르기도 하고 또 그것을 어기기도 하는 것이다.

1976년 이후 현재, 프레이어는 베를린 예술대학의 무대 디자인과 교수로서 재직하면서 실제 무대 활동에서뿐 아니라 50년 전에 오스카 슐레머가 바우하우스에서 그랬던 것처럼 연극의 기초 요소의 연구를 진행시키고 있다.

스보보다와 라테나 마지카

체코의 무대 미술가 조셉 스보보다(Josef Svoboda, 1920~)에게 있어서 무대 미술은 극공간을 위한 매체의 집합 구성이다. 그는 이 세기 들어 무대상의 과거 또는 오늘의 매체를 자유로이 구사하여 아돌프 아피아, 고돈 크레이그, 에르빈 피스카토르 등의 선험자가 내세운 현대 무대 이론을 무대 공간 안에 실제화함으로써 현대 극공간에 새로운 파장을 가져온 무대 미술가이다.

19세기 말까지만 해도 무대 미술가는 연극의 총체적 요구에 따라 주체적으로 표현하는 자치적 예술가들이었다. 그러나 막스 라인하르트나 에르빈 피스카토르, 메이어홀트, 타이로프의 시대 이래로 무대 미술가들은 연출가와 함께 연극의 공동 제작에 참여하기 시작한다. 그렇지만

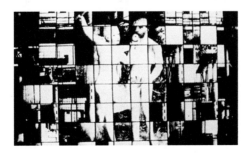

조셉 스보보다의 폴리에크란　후면 투사기가 달린 각 큐브들은 전자적인 프로그램에 따라 여러 가지의 움직임과 이미지들을 제공한다.

여전히 무대 미술은 작품 전체의 인상을 간단하게 고려할 뿐 연극이 진행되는 동안 자신의 표현을 바꿀 능력에는 한계가 있었다.

스보보다는 그의 인생의 절반을 극이 상연되는 동안 전개되고 변형되는 역동적인 무대 공간을 만들고자 하는 노력에 바쳤다. 그것은 영상, 안무, 음악 등의 장르를 총체적으로 집약시킬 수 있는 매체의 모색이라는 그의 정열로 이루어졌다. 그리고 스보보다는 이러한 기법이 오늘의 관객들에게 새로운 시각의 열개가 될 것이라는 확신을 갖는다.

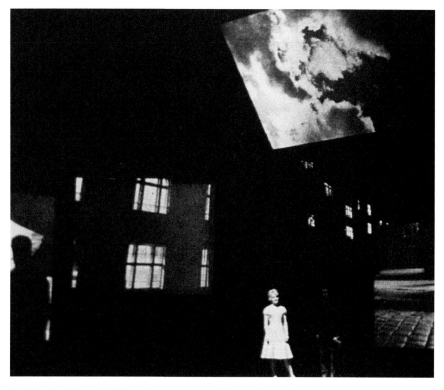

폴리에크란 기법으로 운영된 조셉 토폴의 「그런 날(Their Day)」 연기와 영상이 교묘한 일치를 이루며, 장치 스스로 능동적인 역할을 수행한다. 1967년.

그의 실현의 최초는 1958년 브뤼셀에서 있은 EXPO'58 아드리아 시네마테크에서 소개하였던 것이다. 이때 그가 사용한 폴리에크란 (Polyecran)은 무대 배경에 프로젝션을 이용해, 유동적인 3차원의 공간을 만드는 스크린이 달린 다기능 기계 장치로 극공간에 새로운 전환점을 가져다 준 하나의 매체였다. 폴리에크란은 현재 라테나 마지카(Laterna Magika, Magic Lantern)라 불리우는 영상 · 인무 · 조명 · 음악의 총체적 구성을 통한 기법으로 발전되어 현재 프라하 국립극장이나 스보보다 극장에서 올려지고 있다. 그러므로 당시 폴리에크란은 지금의 라테나 마지카의 전신이며 모델이다.

라테나 마지카의 공연은 다른 극장 공연과 마찬가지로 보고 듣는 것이다. 공연을 이루고 있는 요소들 – 연기자 · 이동 스크린 · 무대 장치 · 영상 · 음악 · 음향 효과 · 조명 · 안무 – 은 극적으로 일치되고 조정되며, 총체적 시스템(Theatregraph)에 따라 어우러진다. 그리고 모든 변화와 모든 단위들을 즉각적이며 시각적으로 극적인 공간 속에 포용하는 합주(Orchestrating)에 목적을 두고 있다.

이를 통해서 문학을 이해하지 못하거나 언어를 모르는 모든 관객에 엑스 선과 같이 전달된다. 다시 말해 관객에게 심리적 조형 공간 (Phsycho-Plastic Space)으로의 유입이 가능한 것이다.

물론 라테나 마지카 극장이 관례적인 의미에서 진실한 극장이냐 혹은 본래 극예술 정신에서 벗어난 것이 아니냐는 논쟁이 있을 수도 있다. 그러나 극장의 일상적 기능이라는 중압감 때문에 효율적인 활용이 안 되었던 극공간에 시간과 공간에 대위법적 일치를 가져왔고, 나아가 허구적 영상과 무대 공간과의 교감이 가능하게 한 것이다. 다시 말해 무대 공간에 동시성과 계시성을 주었을 뿐만 아니라 공간으로의 근사(近寫, close-up)가 통하고, 시간과 공간을 즉각적인 변형 내지 전이가 가능하게 된 것이다.

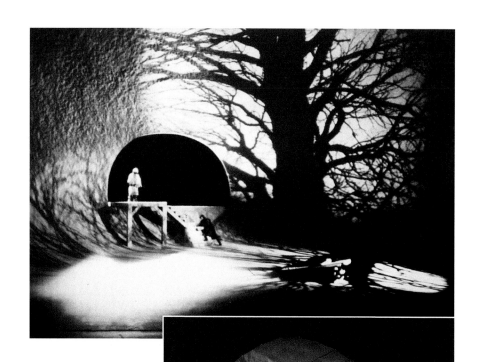

「트리스탄과 이졸데」　조
셉 스보보다, 프라하, 1977
년.(위)

「니벨룽의 반지」 중 '라인
강의 황금' 조셉 스보보
다, 오렌지, 1988년.(오른
쪽)

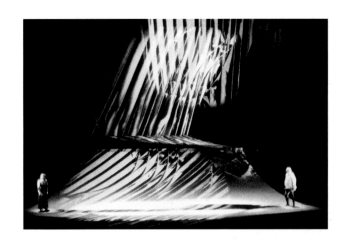

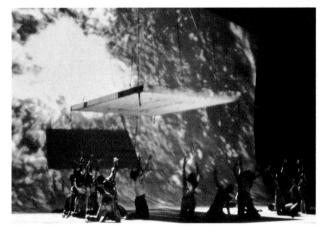

「그림자 없는 여인」 조셉 스보보다, 겐프, 1978년.(맨 위)

「오디세우스」 조셉 스보보다, 프라하, 1991년.(위)

나아가 이는 20세기 후반 미디어로 인해 가속화된 현대인들의 지속적인 변화에 따른 리듬이며 새로운 매체와의 감정적 유대인 것이다.

로버트 윌슨과 침묵의 연극

로버트 윌슨(Robert Wilson, 1941~)의 작품을 처음 보는 사람일지라도 그것을 보고 있노라면 압도될 것이다. 그의 연극적 상상력은 투명하리만치 아름다움과 동작의 환상적 행위, 최면적 통합 등 이 모든 것이 주의를 끄는데 특히 윌슨의 능력에 민감한 사람은 이런 것은 이전에는 무대에서 결코 본 적이 없었을 것이라 생각할 것이다.

1941년 텍사스 주 와코에서 출생한 로버트 윌슨은 금세기 말 가장 중요한 연극인 가운데 한 사람이다. 그의 조형 연극은 매혹적이며 마치 수수께끼 같고 매우 환상적이다.

연극의 모든 위대한 개척자들처럼 윌슨은 독특한 창조자이다. 하지만 대부분의 창조자들처럼 그의 독창성도 무(無)에서 나온 것은 아니다. 그가 직접적으로 관여했던 범주 외에 현재와 과거로부터 즉 오랜 연극 역사의 선구자들에서, 화가들에서, 무용에서, 정신 의학에서, 그리고 가장 미국적인 팝 문화의 여러 양태에서 모든 흔적이 숨쉬고 있음을 발견할 수 있다.

특히 하나의 시각적 개별 예술로부터 새로운 종합을 지향한 윌슨은 리하르트 바그너에서 출발한 시각적 신비주의적인 경향의 극예술과 일치하는 부분도 있다. 그렇다고 그의 작품이 연극이나 오페라, 발레나 현대 무용에도 속하는 것은 아니다. 그것은 독창적인 종류에 관한 어떤 것으로, 뚜렷한 장르에 지배를 받고 있지도 않다. 다시 말해 로버트 윌슨의 무대는 보통 연극의 상식을 넘어선 스스로의 창조선인 것이다.

윌슨의 이러한 결과는 그 자신의 전기에서도 찾아볼 수 있는데 장애자를 자주 무대에 올렸던 것이다. 1970년에 무대에 올렸던 「벙어리의 눈초리(Deafman Glance)」의 주인공 레이몬드 앤드류는 정말 벙어리였다. 그것은 어린 시절 은사인 브리드 호프만을 만날 때까지 극복하지 못하였던 언어 장애(자폐증)에 대한 자신의 경험을 토대로 한 것이다.

한편 화가로서, 뇌성 마비자 치료사로서의 화려한 경력을 지니고 있었던 그는 정신과 의사가 환자의 감수성을 일깨워 주기 위해 사용하는 치료 요법인 '일련의 치료용 슬로우 모션 필름'에서 아주 느린 동작을 하는 환자의 그림에서 일종의 영감을 받았다.

「벙어리의 눈초리」 장면 모음 로버트 윌슨. 이 작품은 어린 시절 그의 은사 브리드 호프만을 만날 때까지 극복하지 못하였던 언어 장애에 대한 자신의 경험을 토대로 한 것이다.

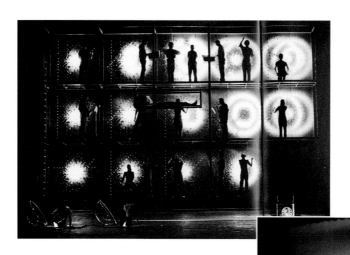

「해변의 아인슈타인」 로버트 윌슨, 베니스, 1976
년.(위)
「아침의 재판(The Greatday in the Morning)」 로버트
윌슨, 파리, 1982년.(오른쪽)
「프랑스 혁명의 기억」을 위한 설치 작품 로버트
윌슨, 슈투트가르트, 1979년.(아래)

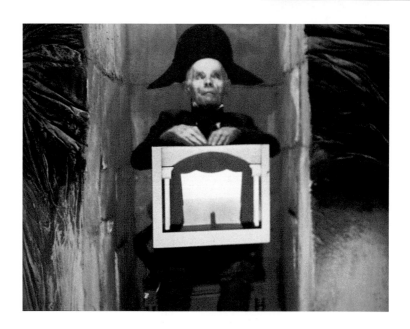

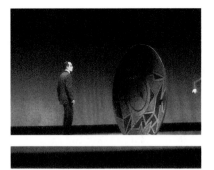

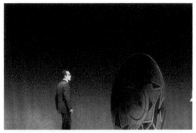

「시민 전쟁(The Civil Wars)」 로버트 윌슨, 쾰른, 1984년.(맨 위 오른쪽·왼쪽, 위 오른쪽·왼쪽)

「죽음, 파괴 그리고 디트로이트-Ⅱ(D.D.D-Ⅱ)」 로버트 윌슨, 베를린, 1987년.(왼쪽)

하이너 뮐러의 「4중주」 로버트 윌슨, 캠브리지, 1988년.(오른쪽)

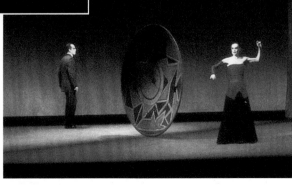

극도로 미세한 몸 움직임은 아주 복잡하고 미세한 하나의 극적 언어라는 그의 생각은 여기에서 싹튼 것이다. 이와 같이 그가 하나의 작품을 전개하기 위해 사용하는 방법은 필름을 편집하는 과정에 비유된다. 기억 속에 있는 사고의 틀, 자전적인 경험, 어떤 이미지들, 시간, 공간 그리고 색깔. 그것을 자르고 이으면서 집합된 이미지들로 합치고 그러한 이미지들을 정리 정돈함으로써 하나의 골격을 형성, 하나의 작품을 완성한다.

작품의 줄거리들은 대사, 인물의 전개 없이 시각적인 접근에 대한 콜라주로 이루어져 있으며 마치 마그리트(Magritte)의 그림처럼, 때론 미이라처럼, 때론 미끄러지는 듯한 미세한 움직임들로 이루어졌다.

그의 무대는 상식적으로 이해할 만한 어떤 것에 맞춘 것이 아니며 어떤 메시지를 전달하려 하지도, 어떤 이야기도 설명하지 않는다. 그 속에는 아무것도 이해할 것이 없다. 그러나 많은 것이 결합되어 있다.

그의 극의 가장 중요한 단위는 활인화(活人畵, Tableau)이다. 이 활인화는 시간의 단위를 단절시키기도 하고 공간의 단위로 쓰여져서 이미지를 구축하는 방법으로 쓰여지기도 한다. 마치 하나의 백일몽 같다. 왜냐하면 구체적인 현실의 모방으로서 나타나기 때문이다.

이러한 활인적인 무대의 대표적인 특징은 관객이 무엇을 보고 듣느냐보다는 어떻게 보고 느끼냐라는 시·지각(視知覺)에 중점을 두고 있다는 것과 무대에서 연출과 시청각적인 재료들—무대 장치, 안무, 육체적인 제스처, 의상, 소품 그리고 조명—어떤 텍스트와 언어보다도 상위 개념에서 발견되고 있다는 점이다.

루이스 아라공은 그의 극에 대해 "우리가 예측하였던 미래"라고 칭송하며 '침묵의 연극'이라 표현하였다. 그러나 사실적인 연극에 길들여진 관객에게는 매우 불가해적인 극으로 평가되어 관객층은 아직 얇다. 특히 그의 모국인 미국에서조차 묵시적이며 형이상학적인 그의

작품에 대해 매우 어렵게 평가되고 있다.

　이제까지의 관례로 이해하기에는 혼란에 빠질 수 있고, 자연주의 연극에 대한 편애(偏愛)로 더욱 그럴 것이다. 그러나 그와는 반대로 그의 작품은 중동이라든지 서구와 동구 등에서는 열광적으로 받아들이고 있다. 왜냐하면 그의 극이 비언어적이라서 영어를 사용하지 않는 관객들과의 시각적인 언어 소통이 가능하기 때문이다.

뒤돌아본 과거

　지난 100년의 짧은 역사는 연극으로 봐선 결코 도움이 될 것 같지 않았던 대단히 자극적인 교잡 수정과 지루한 상호 수정이 되어 왔다. 예를 들어 잘 짜여진 희곡 구조의 붕괴, 영화 기법(서로 교차, 편집되는 짧은 순간들) 그리고 나레이션 기법 등은 새로운 미디어의 영향이 선명함을 보여 준다.

　1974년 마틴 예슬린은 이미 "극 매체들의 이러한 혼합이 미래에도 점증하면서 지속되리라는 것은 의심의 여지가 없다"며 다음과 같이 말하고 있다.

　　이제 극예술은 새로운 아이디어와 그의 실험장으로서 비싼 장비를 방대한 양으로 요구하는, 보다 부담스러운 기계 기술 미디어의 무한한 중요성이 유지될 것이다.…… 그리고 연극이 오페라로부터 또는 발레로부터 또는 발레나 오페라가 연극으로부터 아이디어를 빌려 오는 식으로 모든 극 분야의 상호 수정이 지속되며 무대와 기계, 기술, 미디어의 교잡 수정도 훨씬 강렬하게 지속될 것이다. 게다가 우리는 혼합 매체극, 즉흥극(Happening) 등 기타 다른 형태의 극 내지는 새

로운 분화와 형식을 경험할 것이라는 미래의 조짐을 발견한다.

그리고 아주 오래 전, 헤겔이 '예술 시대의 종말과 과학 시대의 도래'를 예언한 것처럼, 지리하고 위태로운 변형 과정이 닥친 것이다.

지난 100년의 과거를 뒤돌아보면 연극적 개혁은 크게 두 분야로 나눌 수 있을 것이다. 시각적 신비주의와 사회학적 자연주의가 그것으로 달리 표현하자면 19세기 부르주아 붕괴에 따른 진보적 자연주의와 서사극으로 그리고 19세기 후기의 더욱 정치적이며 의식적인 선동적 행동주의로 발전된 주요 연극 형태로 말할 수 있을 것이다. 물론 이러한 극의 분화와 형식 속에는 뉴욕의 브로드웨이, 런던의 피카디리 그리고 대학로 등에서 여전히 올려지고 있는 자연주의로부터 남겨진 복고적인 공연물들도 같은 맥락에 동반되어 있음은 당연하다.

연극에서 시각적 신비주의는 '하나의 시각적 개별 예술로부터 새로운 종합과 중심'을 지향하고, '모든 예술은 제각기 자기 충족성을 갖고 있다'는 바그너의 심미적 견해를 일컫는다. 그리고 이러한 관점은 바그너로부터 내려온 일련의 예술가들의 종합이고 또한 오늘의 이미지극을 대변하는 예술가라 할 수 있는 사람들이다.

물론 바그너에게도 숭배 대상이 있었다. 독일 관념론의 근원이기도 한 헬레니즘 문화와 16세기 후반의 그리스 연극, 글룩의 개혁주의적인 노력들, 바로 그것들인 것이다.

바그너는 당대 유행하였던 오페라와는 전혀 다른 형식의 음악극을 총체 예술의 한 유형으로 제시하여 새로운 유토피아를 꿈꾸었고 궁극적 가치로서 제안하였다. 그러나 이후 바그너 자신은 "음악은 현상을 표현하는 것이 아니라 현상의 내적 본질을 표현한다"는 쇼펜하우어의 예언적 메시지에 따라, 음악을 여타 예술의 상위로 평가하기 시작하였고, 개별 예술들의 총체성을 그 내부—음악—에 담을 것을 제안하

안젤로 크바요의 「트리스탄과 이졸데」 제1막 배의 갑판 모형 1860년경.

였다. 이는 보들레르의 '예술 일치론'과도 접근된다.

 이러한 바그너의 주장들은 오페라 뿐만 아니라 19세기 후반 모든 예술에 걸쳐 깊숙이 침투되었는데 현대적인 감수성(Modern Sensibilty)을 형성하는 중요한 요인이 된다. 예를 들어 문학 분야의 윌리엄 버틀러 예이츠의 전설극, 호프만슈탈의 시적인 드라마, 슈트라우스의 음악적 코메디 등이 꿈 같은 무대 해석을 통하여 드라마적인 문학의 출구를 찾는다.

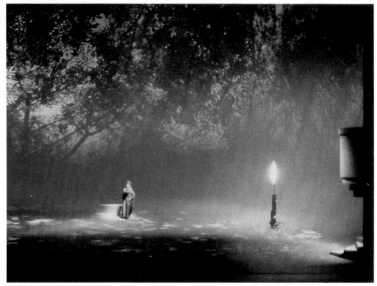

「트리스탄과 이졸데」 아돌프 아피아, 1892년.(맨 위)

「트리스탄과 이졸데」 조셉 스보보다, 겐프, 1978년.(위)

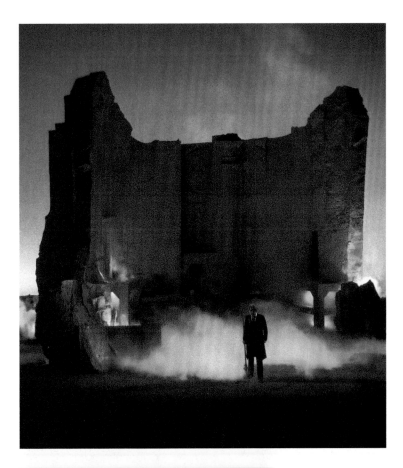

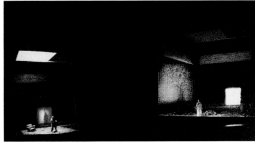

「니벨룽의 반지」 중
'발퀴레' 패트리스 체
리우, 1988년.(위)

「트리스탄과 이졸데」
에릭 본더, 바이로이
트, 1993년.(왼쪽)

「스포츠 레뷰」를 위
한 알렉산더 엑스터
의 무대 초안 모스
크바, 1924년.(오른쪽
위)

「3조 발레」중 '금속
무용' 오스카 슐레
머, 슈투트가르트,
1929년.(오른쪽 가운
데·아래)

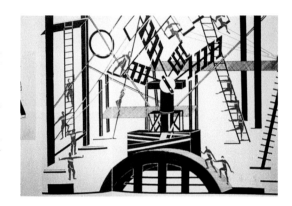

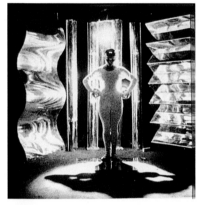

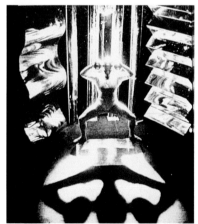

또 드뷔시나 메테를링크와 같은 프랑스 상징주의자들은 바그너 음악극의 음악적, 심리적 풍부함을 산문으로 재구성하려는 시도로서 최초의 의식의 흐름을 그린 소설을 발표하기도 한다.

바그너와 이러한 인물들과의 관계처럼 전개 과정에서 빼놓을 수 없는 사람이 바로 아돌프 아피아였다. 그의 '바그너 음악극을 위한 무대 초안'들은 20세기 무대 미술의 대원칙을 만들었다. 괴팍하고 비현실적인 주장임에도 불구하고 무대에 기계주의의 원용, 로보트, 꼭두각시 그리고 미래파적인 무대 장치에 대한 비전을 제시한 크레이그도 러시아 구성주의와 독일 바우하우스의 탄생을 예고하는 계기가 되며 이 또한 조형 연극으로서의 요인이 된다.

한편 서구 무대에 있어 시각적 신비주의적인 경향은 비서구 문화에서 유래하였음을 알 수 있다. 그 가운데 회화나 음악에 있어 동양의 미술과 미국 흑인 음악의 영향력은 절대적이었다.

특히 무대 예술에 있어 심대한 영향을 주었던 문화는 활기 차고, 다채롭고 정열적인 러시아 문화이기도 하다. 그 가운데 비음악적인 무대에 바그너적인 환상적 낭만주의(Visionary Romanticism)를 등장시켜 프랑스 상징주의자들의 비사실적 개념을 원용한 메이어홀트는 색, 분위기, 제스처, 감정이 하나의 환상적 통일체로 유기화시킨 연극을 개발하였다. 그의 연기자들은 대사를 매우 천천히 읽고 교회 의식과 같이 육중하게 움직인다. 중국의 경극, 일본의 가부키와 비슷한 것들이었다.

그것과는 거리가 있지만 바우하우스에서의 슐레머는 서사적 – 정치적 연극이나 기계주의적 – 로보트적인 양식을 옹호한 경향이 짙음을 알 수 있다. 프랑스에서 초현실주의자들이 세계 연극에 남긴 흔적은 비록 미약하지만, 마그리트의 회화 같은 환상의 무대(A Theatre of Dream)와 베케트의 해체 신비주의적인 대사 처리법 그리고 1960년대에 나타난 '해프닝'의 몽상적 혼용이 한 계기가 되고, 리빙 시어터, 빵과 인형 극단,

오픈 시어터와 같은 실험 연극 또한 이러한 요인의 일부를 담당한다. 물론 이러한 연극들은 이제까지의 관례로 보면 공연 구조 스스로 이중 삼중의 암시 체계를 내포하고 전자적 기기들을 사용하여 표면적으로 과시하기 때문에, 엄청난 혼란을 야기한 연극들이었다.

한편 극공간에 있어서는 모더니즘의 가장 중요한 상징이랄 수 있는 프로세니움 극장과 '시각의 합리화(Rationalization of Sight)'라 불리운 세를리오의 원근화법 무대는 공간 변환술에 있어서도 눈부신 발전과 혁신을 가져다 주는 사건이었다. 이를테면 시간을 공간으로 전이시킨 이러한 일련의 노력들은 극공간에 '사실적 환상의 허구'를 창출시켰음은 물론, 입체적 크기를 수용하게 되었다.

그러나 이에 대한 반동으로 등장한 20세기의 신무대술(New Stage-Craft) 운동은 프로세니움 무대가 주는 일방성과 '제4의 벽'이란 거리감으로 몇몇의 개혁가들에 의해 주도되었다. 이러한 과정 역시 극공간에 '새로운 양식의 도래'를 예견한다.

"프로세니움 극장들은 사멸해 가는 과거로 내팽개치고 단지 우리가 작업하는 공간만을 덮을 수 있는 단순한 건물을 세우자 …… 무대도 원형 극장도 필요없을지 모른다. 다만 우리가 마음대로 뜯어 고칠 수 있는, 아무런 장식 없는 텅 빈 하나의 방(Empty Space)만 있으면 그것으로 족하다."

아피아의 프로세니움에 대한 '해체론'은 극공간에서의 포스트 모더니즘을 예고하는 것이기도 하였다. 또한 크레이그의 "극장은 현실의 표피적 모방이 아닌 역동성이 가득한 공간"이기를 바라는 생각들은 '러시아의 구성주의'로 이어진다. 조직적이며 역동적인 3차원적인 무대 장치로 새로운 공간 개념을 제시한 러시아 구성주의는 기존 연극 감상의 틀을 새로운 체험으로의 방향 수정을 하지 않으면 안 되는 것처럼 보이게 하였고 이는 오늘의 '조형 연극'이라는 예견 가능한 실

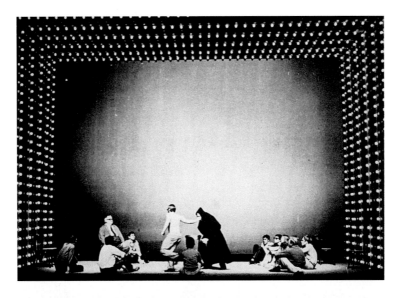

셰익스피어의「이척보척」 빌프리트 밍크스, 브레멘, 1967년.(맨 위)
오스트로브스키의「너무나도 영리한(Too Clever by Half)」 리차드 허드슨, 올드 비, 1988
년.(위)

험적 모색이 되는 것이다. 그리고 오늘날 포스트 모더니즘이라 말하는 대표적 징후가 되는 것이다.

　물론 이러한 징후들은 공연 예술에 있어 기묘한 '자가당착' 일 수도 있다. 왜냐하면 공연 예술은 어느 분야보다도 많은 변화와 모색을 거듭하였기에, 지난 세대로서 베케트를 '포스트 모더니스트' 라 한다면, 젊은 세대는 그를 '신낭만주의자' 라 생각할 수 있는 아이러니를 낳을 수 있기 때문이다.

　이를테면 오늘의 포스트 모던은 내일의 포스트 모던이 아닐 수 있

브론넨의 「라인강 가의 폭도들」 하르트무트 메이어, 베를린, 1992년.(왼쪽)

「우리를 슬프게 하는 것들」 최상철, 세종문화회관, 1994년.(아래)

윤이상의 「꿈」 박동우, 예술의 전당, 1994년.(옆면)

는 이율배반적 아이러니가 늘 시간 속에는 상존하고 있다. 또 스스로의 독창적인 전제와 개혁으로부터 나온 오늘의 '발견'이라 볼 수 없듯이 오늘의 이러한 징후들은 단지 '시간과 이념의 변주물'이라는 한 현상일 수 있다. 다시 말해 19세기 후반 유럽 예술계에서 보편적으로 진행되었던 간문화적 현상이며 오늘이란 결과의 원형이기도 하다.

아무튼 오늘 이야기하는 이러한 경향은 '희곡과 공연과의 관계'라

든지 '관객과 무대 사이'에 엄청난 변화를 가져오게 한 요인들이 되었고 우리가 예측하였던 미래라는 '현실'로 이어지고 있다.

그렇다면 마가렛 크로이든의 말처럼 이제 "연극이 소리지르고 웃고 울고 생각하고 가르치고 느끼는 것이 아니라면, 대체 연극이란 무엇을 위해, 누구를 위해 존재하는 것일까" 하는 의문에 접어들게 되었다. 그리고 이러한 형식이 얼마나 인간적인 효과를 줄지는 의문을 갖게 한다. 이러한 양식적 현상을 과연 우리가 얼마나 보편적으로 공유하게 될지는 아직 미지수이지만 말이다. 그러나 우리는 최소한 여기서 독자적인 민족 문화 창출의 한 열망으로 '서양 연극의 한계를 스스로 극복한 과정을 제대로 연구하고, 그러한 연극의 본질을 창조적인 행위'를 통해 열개를 확장해 봐야 한다. '서구 문화의 상징인 코카콜라가 1950년 말 냉장 시설도 제대로 갖추지 못한 산골에 들어와 미지근한 거품과 함께 달착지근한 맛으로 소개되었듯이, 이 양식적 현상에 대한 논의도 우리의 문화적 주체를 가지고 대하지 못한다면 결국 또 한 번 겉도는 논의로 그칠 가능성'은 있다. 하지만 창조적인 수단으로서의 '단서'는 분명히 있다고 보며, 또한 반드시 찾아야 한다. 물론 여기에는 문화적 거식과 편식이 아닌 전제가 우선되어야 하며 보편적인 예술관으로서의 이해가 필요하다고 본다.

세기말 극공간에서의 혁명은 전력을 다해 일어나고 있다. 아리스토텔레스에 의해 형성되어 수세기 동안 고수되었던 모방 연극의 개념이나 사조들은 그 뿌리가 서서히 뽑혀가고 있고, '매체(媒體)가 곧 메시지'라고 말한 마샬 맥루한의 개념대로 극에서의 혁명은 이미 형식을 통해 시작되었다. 물론 우리에게 있어 이러한 범람은 좀더 시간과 거리를 두고 극복해 나가야겠지만 이러한 세기말의 문화적 현상을 우리의 훌륭한 창조선을 통해 조망하여 관객에 보다 반 발짝이라도 앞서는 창조적인 공연물들을 발굴하여야겠다.

한국 무대 미술의 현황, 가능성

한국 무대 미술의 역사

우리의 연극사나 극장사 속에서 무대 미술이라는 측면을 논한다는 것은 어찌 보면 사막에서 바늘을 찾아내는 것만큼 힘든 일일지 모른다. 특히 양식적인 흐름을 논한다는 것은 더욱 그럴 것이다. 그만큼 극장과 연극을 태반으로 한 무대 미술의 시작은 매우 미미하다.

그러나 너무나 관심과 이해가 적은 오늘의 실정에서 그래도 무대 미술의 꽃을 피우려 하였던, 몇몇 무대 미술가들의 간절한 기다림과 빛바랜 채 오랜 세월 앨범에 꽂혀 있었던 사진 몇 점 그리고 그를 기초로 한 원로인들의 증언이 오늘까지도 생생히 들려와 그나마 다행이다.

우리의 기록에 남아 있는 극장사는 원각사로부터 시작한다. 육당 최남선의 『조선상식문답 속편』의 "한말 고종황제 6년(1902) 칭경 의식이란 궁궐 행사를 위해 지금 새문안 교회가 있는 곳에 규모는 매우 애루(隘陋, 빈약)하지만 무대층단식 삼방 관람석, 인막(引幕) 준비실을 설비한 조선 최초의 극장 원각사를 축조했다"는 기록과 박황의 『창극사 연구』에서는 "로마 콜로세움을 본떠 만든 이 극장의 무대는

무대 장치와 소도구도 없이, 다만 천장에 백구만을 밝히고 배경으로 처진 백포장 앞에서, 그것도 처음부터 끝까지 「춘향전」 전편을 연행(演行)하였다"는 기록이 있다.

원각사 이후 1910년 한일 합방에 이어 서울에 세워졌던 수개의 극장들도 대부분 사실적인 그림들로 이루어진 배경막에서 공연되었다. 이때의 연극은 이른바 일본의 신파극를 모방한 게 대부분이었으므로 무대 장치에 있어 입체적인 공간을 꾸민다든가 어떤 비전을 갖고 '무대 꾸미기'를 위한 전문가가 상존했으리라는 추측은 무리다.

물론 이러한 초기의 무대는 1920년대로 접어들면서 서울 거리에 극장이 많이 생겨나면서 무대 장치에 있어서도 전대의 조악함을 많이 탈피하게 된다. 그러나 대부분 일본인들이 독점하였던 극장들이었으며 연극만을 위한 순수 극장도 아니었다. 그리고 이러한 극장에서 올려지는 대부분의 공연들은 상업적인 일본인의 흥행 위주의 '저질 신파극'들이었는데 일제는 극장마저 민족 수탈의 한 방편으로 삼았던 때이기 때문이다.

그러한 시대 상황 속에서 그나마 무대 미술에 있어 중요한 변화 중 하나라면 이 시대를 대표하고 있었던 극단 '토월회'가 창립 공연을 가지면서였다 한다. 미술 학도로 동경 예대를 졸업한 김복진, 이제창, 박승목 그 밖에도 원우전이 이에 합류하면서 1922년 조선 극장에서 올렸던 "체홉의 무대 장치는 매우 사실적이었고, 양식면에서 많은 가능성을 보였다"는 기록이 있다. 그리고 "이러한 배경화를 그리기 위해서 '일주일 간'을 소비하였다"는 기록은 모처럼 장치에 대한 진지성을 말해 주는 것이기도 하다.

그러나 이두현의 저서인 『한국 신극사 연구』중 윤백남이 1920년 10월 『동아일보』에 게재한 시론을 재인용하자면 "본격적인 사실 무대가 등장했다고 하더라도 그것은 연극에 녹아드는 무대 미술도 아니었

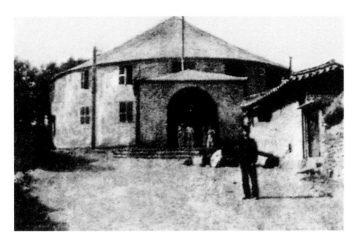

원각사 우리의 극장사는 1902년 로마 콜로세움을 본떠 만든 원각사로부터 시작된다.

고 또 작품의 격조를 높이는 무대 미술이 되지를 못했다"는 당시 기사를 볼 수 있다. 그러나 비록 일본에서 양화를 공부하고 온 '화가'들에 의한 관여(關與)이기는 하였지만 '토월회'는 이땅에 '최초로 소위 사실주의적 무대 미술을 시도하고 형식을 차용한 극단'이었다고 추정된다. 비로소 무대 미술을 극공간의 한 요소로 인식하기 시작하였고 무대 장치를 위한 전문가가 등장한 것도 이때부터라는 의미로 받아들여질 수 있다고 하겠다.

이어 1931년 일본 스키지 극장에서 활동하던 홍혜성이 유치진 등과 함께 극단 '극예술연구회'를 창단하면서 연극은 점차 종합 예술로 대중의 가슴에 자리잡게 된다. 그들은 극단 활동과 함께 연극의 분야별 연구와 교육을 추진하였고, "무대 미술 담당은 장치–김인규, 조명–김정환 등으로 세분화되면서 연극을 구체적으로 행동화시켰다"(차범석, 「근대 무대 미술의 발자취」, 서울 정도 600주년 기념 근대 무대 미술전, 1994). 물론 이때의 무대 장치는 '토월회'보다 진일보했으리라

는 짐작이 간다. 왜냐하면 일본에서 무대 미술을 제대로 공부하고 온 김일영, 김정환, 이원경 등이 참여하였기 때문이다.

그러나 '극예술연구회'의 무대 미술을 전담하였던 김영일은 "펄럭거리는 평면적인 무대 배경(이것은 신파극 시대의 장치에서 조금도 탈피하지 못한 것이다) 앞에서 연기자가 움직이고 있다. 그들은 아직도 평면 앞에서 입체가 움직이는 크나큰 모순을 계속하고 있다"(『극예술』 4호)고 비판하였던 것은 무대술의 원시성을 지적한 것이다. 이는 세기초(1891년) 아돌프 아피아가 바그너 무대를 본 뒤 통감한 문제 의식과 일치한다.

이를테면 "무대 미술은 관객에게 현실의 환상을 전달하려는 것이 아니라, 창조적인 전망을 전달해야 한다"는 주장이나 "무대 예술은 결코 물리적인 형태 곧 무대 장치라는 요소가 주는 환영을 조성할 것이 아니라 3차원적 연기자의 극중 동작을 통하여 공간을 표현해야 하므

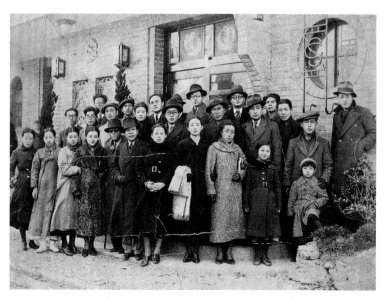

동양극장 앞에 선 1940년경의 연기자들과 제작진

로, 무대 장치 역시 3차원의 조소(彫塑) 무대여야 한다"는 역설과 같이 김일영은 근대 무대에 중요한 언급을 하였다. 다시 말해, 당대의 해석과는 다른 "사실적인 모방이 아닌 양식화를 통해서 사물의 진실된 실체를 표현해야 한다"는 본질로의 출발을 의미한다.

그러나 현실은 무대에 옮길 만한 기술적 가능성이라든가 사회적인 현실이 따라 주지 못하였고, 결과적으로 김영일의 참신한 생각들은 메아리에 불과할 수밖에 없었다. 우선 당시 양식이 너무 과장적이며 풍자적인 자연주의풍이었고 무대 미술이 할 수 있는 조명에서부터 제작·전문가·재정적 뒷받침 그리고 무엇보다도 시대 상황이 좋지 않았다. 더욱이 1944년 총독부가 제정한 '조선 흥행 취제법'이란 악법은 이러한 '극장 예술의 저해'를 가져온 크나큰 조건 가운데 하나였을 것이다. 김일영도 이러한 한계를 인정하고 있다. 그러나 연극계에서는 점차 이 점을 인식하게 되었고 1935년에는 연극 전용 극장인 '동양 극장'이 창설되면서 상업주의 연극의 도래와 함께 무대 미술의 발전도 급진전을 보게 된다.

『한국 신극사 연구』를 보면 "금강산을 배경으로 했던 「견우와 직녀」를 위한 무대 장치에서는 실제로 구룡폭포를 실감나게 재현하기 위하여 소방 호수로 천장에서 물을 쏟아 부었고", 어떤 사실적 서양 연극에서는 "푸줏간에서 피가 뚝뚝 떨어지는 고기를 사다가 무대 위에 매단 적도 있다"는 최초의 '어처구니없는 무대술'도 볼 수 있다.

아무튼 초기의 현실 복사(複寫)적 사실 무대는 해방 직후까지 그대로 지속되었다. 그럴 수밖에 없는 것이 무대 미술가들이 모두 '극예술 연구회'와 '동양 극장'에서 활동하던 사람들이 해방 직후에도 변함없이 작업을 계속하였기 때문이다. 그러나 1931년대 일본에서 무대 미술을 전문적으로 배운 사람들이 극장에 종사하면서 연극도 나아졌고, 따라서 무대 미술의 중요성이 새삼 부각된다.

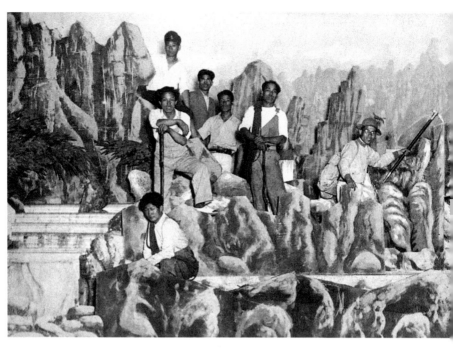

「견우와 직녀」무대 장치 앞에 선 제작진
들 1940년대 추정.

작품 미상 1940년대 추정.

이 무렵의 대표적인 인물로는 원우정, 강성범, 김정환, 김일영, 채남인, 임영선, 김웅선, 이병현, 서영복 등이고 특히 그 가운데 김일영과 강성범, 김정환 등은 주도적인 인물로 손꼽힌다.

그러다가 1945년 광복과 함께 정치적인 소용돌이에 연극계도 휩쓸리게 된다. '연극동맹' 산하에 있던 연극인들이 대거 월북 또는 행방불명됨에 따라 이땅에 남게 된 무대 미술가는 김정환, 원우전 등으로

작품 미상 1940년대 추정.(아래, 맨 아래)

그들이 이 분야를 외롭게 지키게 되었다.

그러나 6·25전쟁이란 현실을 극복하고서 조금씩 무대 미술도 변하는 조짐을 보였다. '프로세니엄 무대만을 알고 있던 연극인들이 원형 무대도 알게 되었고 게다가 실험적인 경향의 연극도 가끔 공연'되면서 무대 미술에도 양식적인 변화에 대한 지론이 생겨나게 된다. 그 무렵 징우대이 처음으로 『무대 미술』(1956년)이라는 40쪽의 지필집을 출간한다. 현장 체험을 바탕으로 저술한 이 책은 '무대 미술가의 위치'와 '무대 미술의 종류' 그리고 '무대 예술의 본질과 표현', '의뢰자(기획)에 대한 나의 제언' 등으로 구성되었는데, 당시의 혈흔을 느끼게 한다.

선언적 의미의 이 기술서는 당시 연극계의 구태의연함에 대한 문제성 발언으로 시작된다. 9쪽에는 당시 "목공수라 불리우는 정도에 지나지 않았던 무대 미술가에 대해 희곡에 따라 공연, 극장, 무대 설비, 조명, 기타 조건에 대한 유기적인 연관성을 고려하고 시대 고증을 통한 무대 설계(디자인), 평면도, 투시도, 제작 치수도(작업도), 연출용 평면도, 스케치…… 등을 통해 구체화하는 역할자"라는 인식의 재편을 강조하고 있다.

특히 23쪽의 '이상적인 무대 형식'에서는 "새로운 연극을 건설하기 위해서는 무엇보다도 먼저 무대 형식이 개혁되지 않으면 안 된다"고 역설하며, 당시 "무대 미술이 각양 각색의 무대 형식에서 빌려다 조작한 것에 지나지 않아 진정한 예술로서의 구성과 표현을 가진 것이 극소하고 설명적인 회화에 불과…… (작품과의) 전혀 인과 관계가 없어…… 역학적인 표현을 가진 무대 장치는 없다" 해도 과언이 아니라고 당시의 상황을 역설하고 있다.

그러면서 그는 객관적인 대중 예술로서의 목적한 효과를 갖기 위해선 작품에는 "그 시대의 상(象)과 형(形)이 필연적으로 있으므로 그를 통해 그 감정과 의지를 형태적으로 표현해야 한다"고 역설하고 있다.

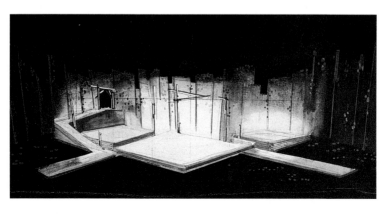

차범석의 「산불」 장종선, 국립극
장, 1960년대 작 추정.(왼쪽)

푸치니의 「토스카」 장종선, 국립
극장, 1970년대 작 추정.(옆면 가운
데)

이강백의 「쥬라기 사람들」 장종선,
문예 극장, 1980년 작 추정.(옆면
아래)

그리고 자연이란 소재는 "어
디까지나 소재일 뿐 예술의
목적이 될 수 없다"고 하면서
그것은 '일정한 통일과 형식
이라는 매개를 통해 숨은 신
비를 환기'시켜야 한다고 하
였다. 또한 앞으로의 무대는
발달된 기계화 무대 장치 설비의 모든 수단을 다하여 함축성 있는 정
조(情調)를 만들어 관객에게 희곡의 근본 정신을 환상으로 연행해야
한다고, 유럽의 개혁 운동에서 영향을 받은 듯한 주장을 펼치고 있다.

정우택의 이러한 일갈(一喝)은 당시 현실에 대한 각혈에 가깝다. 그
로부터 무대 미술가도 세대 교체되기 시작하였다. 장종선이 등장한
것이다. 그리고 1960년대 이후 1970, 80년대까지 장종선과 그리고
1990년대 후반까지 최연호의 무대 미술 시대가 전개된다.

일본 동경제국미술학교 출신인 장종선은 1984년, 자신의 30년 동안
의 창작 생활을 정리한 『장종선 무대 TV미술』을 출판하였을 때, 협동
작업을 하였던 연출가들은 일관적으로 장종선에 대해 "통속적이고 안
일한 무대 미술의 고질병을 깨고 살아 있는 무대 미술로서 …… 고식
적이던 무대 양식의 일대 변혁을 일으켰고 …… 항상 새로움을 추구
하던 무대 미학에 대한 탐구와 성실성으로 일관한 무대 미술가"로 평

가하기도 하였다. 그는 또한 1960년대 이후 오늘까지도 연극, 오페라 외에 텔레비전 미술에도 상당한 기여를 한 텔레비전 미술의 개척자요, 산증인으로 기억되고 있다. 아무튼 장종선은 과거의 행태와는 다른 능동적인 역할로서의 기능과 새로운 양식적 탐구를 통해 연극의 상상력을 강화하였던 무대 미술가로 손꼽히며 새로운 연출선을 제시한 역할자로 알려져 있다.

장종선의 뒤를 잇는 무대 미술가로 최연호를 빼놓을 수 없다. 지난 1996년 2월 타계한 직후, 월간 『디자인』 3월호에 기고한 박암종의 글에 의하면 "어느 장르에 구애됨 없이 약 45년 동안 1천여 점 이상을 탁월한 감각으로 소화해냈던 그는 '디자인은 무대 장치 실현의 이해를 돕는 수단일 뿐 아니라 정확하게 전달되어야 하며, 극에 동화되어 극과 더불어 존재해야 한다'는 점을 강조하며 무대 미술의 본질에 다가서려 하였던 무대 미술가로 평가하고 있다.

그러나 몇몇 무대 미술가들의 열정과 공헌들은 무대 위에 새로운 상상력을 부여하고 새로운 기법을 소개하는 등 과거에 비해 엄청난 발전을 가져왔음에도 불구하고 1960, 70년대는 무대 미술과 공연 구조 사이에는 아직도 해결되지 못한 문제가 상존하고 있었다.

일주일이면 막을 내려야 하는 레퍼토리 시스템, 짧은 제작 기간, 제작 현장의 열악함, 전문인의 절대 부족, 제작비 빈곤 등 헤아릴 수 없는 부수적인 요인과 디자이너의 예술적 관점 사이에는 늘 괴리감이 존재하였고, 이는 새로운 연극적 재료와 새로운 가공 소재에 대한 빈곤과 타성적인 관례와도 그 맥락을 같이한다.

다시 말해 사회, 문화, 기술적 파장에서 온 매재에 대한 호환성과 그 가능성에 대한 연구는 고사하고 극장 문화적으로도 지도자의 안녕과 권위만을 앞세운 내실 없는 '관의 난립'만 있었다. 전문인의 양성 내지 재교육에 대한 '대책 없음'과, '개방화 정책에 발맞춘 창작극은

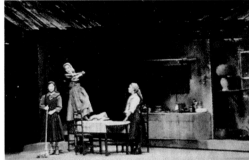

「성춘향」 최연호. 해학
적인 장식미가 곁들여진
작품이다. 1984년.(왼쪽
위)

「지붕 위의 바이올린」
최연호, 1985년.(왼쪽)

「파우스트」 최연호 유
작, 1996년.(아래)

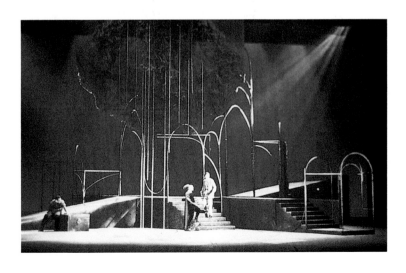

한때 활성화됐었지만 지나치게 '이데올로기적'일 수밖에 없었던 현실과 궤를 같이하기도 한다. 또한 KBS, TBC 등의 개국과 텔레비전 미술의 활성화에 따른 '상대적인 위축'과 '현실적 문제'로 유수한 인력들이 빠져 나갔던 문제도 한 요인으로 지적될 수 있다. 그리고 이는 무대 예술계가 한동안 뿌리를 내리지 못하고 유영하게 된 물리적인 동기일 수도 있을 것이다.

그러나 1970년대 들어 경제적 여유와 비록 관제적이기는 하나 문화 정책에 대한 관심으로 연극 인구의 저변 확대와 지방 연극의 토착화, 소극장 운동의 기능 회복, 아마추어리즘의 탈피 등으로 공연계는 예술성 확립을 위한 중대한 기점에 서게 된다. 이 무렵 해외에서 무대 미술을 전공하고 들어온 양정현, 신일수, 신선희와 더불어 무대 미술가 이병복과 연출가 김정옥의 '자유 극단'이 실험적인 양식과 새로운 형식의 무대술을 개척해 나갔다. 그리고 이러한 움직임들은 해외에서 무대 미술을 공부하고 온 조영래 등의 무대 미술인으로서의 입지 제고와 체질 개선으로 이어진다. 이들은 척박했던 당시 무대 미술계에 신선한 바람을 일으켰고, 과도기에 나아가 새로운 양식의 모색으로 오늘날과 연결한 중요한 인물들로 평가된다. 물론 텔레비전 미술에 몸담고 있으면서 연극계와의 공조 관계를 계속적으로 유지하였던 장종선, 홍순창, 최연호 등의 활동도 함께 병행된다.

이들은 지금까지 무대 미술계의 물리적 팽창과 새로운 열개를 열어 놓는 데 시금석이 되었음은 물론, 무대 미술사적 가치가 큰 인물들이었음은 두말할 나위 없다. 또한 이들(이병복, 양정현, 신선희)과 함께 시기적으로는 좀 차이가 있지만 1980년대 중반, 홍익대학교 대학원에서 배출된 윤정섭, 최상철, 서인석, 이태섭, 정경희, 박동우 등이 1987년 '한국무대예술가협회'를 창립하여 무대 미술의 중흥기를 맞고, 체코에 본부를 둔 국제 무대 예술인들의 조직 OISTAT(Organization for

International Scenographers, Technicians & Theatre Architects)에도 가입하여 세계로 향한 눈을 뜬다.

특히 1987년에 이병복을 중심으로 발기된 '한국무대예술가협회'는 한국 무대 예술의 전통 확립과 전문적인 정보 교류, 인재의 발굴 등 창조적인 사업'의 일환으로 무대 미술 워크샵 등을 통해 '저변 확대와 인식의 확장'을 꾀하였으며 새로운 '지평 작업'을 해왔다.

「**햄릿**」 이병복, 토월 극장. 무대 미술가 이병복과 연출가 김정옥의 '자유 극단'이 실험적인 양식과 새로운 형식의 무대술을 개척해 나갔다. 1993년.

결국 우리의 무대 미술은 1980, 90년대에 와서야 다양성을 찾기 시작하였다. 특히 1990년대 들어 무대 미술계는 중요한 전기를 마련하게 된다. '무대 예술인들의 자질 향상을 위한 연수 교육 및 무대 미술의 제작 및 작화, 보관 공간의 제공으로 무대 예술 발전에 기여한다'

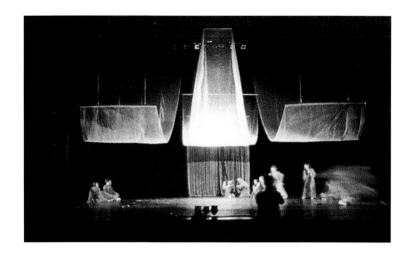

「보이지 않는 문」 양정현, 문예 극장, 1993년.(위)

「홀스또메르」 신선희, 호암 아트홀, 1997년.(아래)

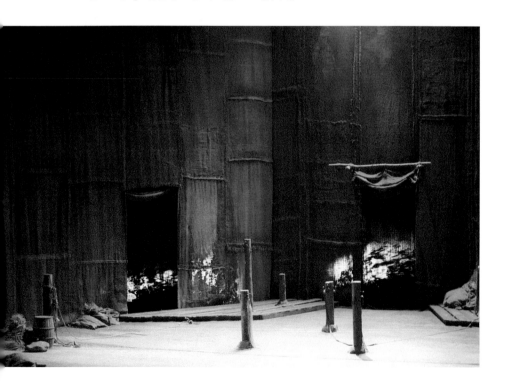

라는 취지 아래, 당시 문화부 장관 이어령의 지침 사업이기도 한 '무대예술연수회관'이 개관하게 되었던 것이다.

이 회관은 연수동, 제작동, 작화동, 보관동 등 연건평 1,400여 평으로 이루어졌는데 작화동은 디자인실, 작화배튼, 조광기 등이 설비되었으며, 제작동은 소품 제작실, 기계실 및 편의 시설 등이 마련되어 있다. 특히 이 회관의 주목 사업으로 '지방 문화 회관 종사자를 위한 정기적인 연수와 장기적인 안목에서의 전문 인력 확보 및 교육, 양성, 수급을 위한 교육 프로그램의 신설'이다.

물론 이에 앞서 무대 미술을 위한 정규적인 교육 형태가 1981년 홍익대학교 대학원에 개설된 적은 있으나 현재 중단되어 있던 차에, 각 대학에 무대 미술을 위한 새로운 지평을 여는 출발이 있었다. 곧 1993년 계원조형예술전문대학 환경디자인과 공간연출 전공 과정에 무대 디자인 코스가 개설되었고, 1994년 한국예술종합학교 연극원 무대 미술과, 1995년 용인대학교 연극영화과의 무대 디자인 코스, 1996년 상명대학교 무대 디자인과 개설이라는 활달한 배경을 낳은 것이다.

국내 무대 미술 분야의 활성화와 전문 인력의 양성이라는 공통된 인식 아래 시작한 정규 대학 내 개설된 이러한 교육 과정은 비록 시작에 불과하나 우리 무대에 새로운 지평이 될 것임이 틀림없다. 그리고 '97년 세계연극제와 세계 무대 미술가 대회를 계기로 "세계 시장에서의 동반자가 되어야 한다는 필요성"과 "민족의 전통을 가꾸고 문화적 자긍심을 일깨워야 한다"는 절실성 아래, 세기의 끝에 서서 비록 아직, 현장은 열악한 여건이기는 하지만, 미래는 매우 밝다.

우리의 지금

무대 미술 80년사를 근간으로 한 오늘의 경향은 한마디로 '격세지 감'이다. 그리고 이러한 변화의 요인에는 1980년대 나타난 차세대들의 활달한 역할과 예술 전반에 걸친 다양성들이 그 궤를 같이하였음을 알 수 있다. 물론 이와 함께 매우 재현적이며, 복고적인 무대 구성또한 같은 맥락을 이루고 있음은 당연하다.

원칙적으로 오늘날 무대 장치는 크게 두 가지 경향으로 모색되고 있음을 느낄 수 있다. 즉 희곡의 부분적인 메시지에 대한 구속력을 어느 정도 배제하고 무대 미술가 스스로의 자주적인 비전을 창조하려는 심미적 제시주의와 원작을 충실히 분석, 사실적으로 처리하려는 재현주의가 그것이다.

모든 무대 미술가들은 이런 주요 경향에 의해 양식적 탐색을 이루고 있음을 알 수 있고, 이는 한 무대 미술가의 양식이며 예술적 관점이 되고 있다. 그리고 때에 따라 이러한 두 가지 관점은 서로 묘한 조화적 관계를 이루며 제시되기도 한다. 이를테면 기호처럼 암시적으로 상징화시킨 장면에 직접적이고 일상적 순수성이 등장하기도 하며 흙, 물, 불, 나무와 같은 평범한 자연주의적 재료 아래서 공간의 '향기'와

'꿈'을 구체화하고 상상력을 극대화하기도 한다. 결국 요즘의 무대 장치는 극공간에 아무런 이유 없이 존재치 않으며, 무대 미술가 스스로도 튼튼한 무대 장치만을 세우는 공간 건축자가 아닌, 공간 속에 줌인(Zoom-In)시켜 클로즈 업에 도달하려는 인식이자 체험이며 현실 아닌 새로운 세계에 대한 모색인 것이다.

예를 들이 최언호의 유작이기도 한 「파우스트」의 무대 미술가의 변(辨)에서 이 공연을 위해 새해 벽두를 뜬눈으로 새우며 쓴 그의 글에는 마치 파우스트와 '영혼의 대화'를 나누며, 그의 세계를 유영한 흔적이 있다.

수많은 장면을 수용하기 위하여…… 즉 주인공의 인생 역정의 미로 내지는 예측할 수 없는 미래 그리고 무한에의 다양한 도전을 상징하는 조형물을 회전 무대에 실어 무대를 구성했으며, 새로움과 연륜의 고색이 조화를 이룰 수 있는 색채를 사용하여 철학자의 체취를 느끼도록 했다.

파우스트의 쾌락적인 영들은 더 이상 그를 유혹하는 신들과 형상들이 지배하는 그 환경에 있지 않고, 오늘날의 오브제와 조우하게 하였으며 이는 나아가 새로운 재료가 주는 '공간 문법의 확대'인 동시에, 무대 장치 스스로의 '언어적 의미'의 한 의도로 보인다.

특히 1995년 프라하에서 개최되었던 국제무대미술전(PQ '95)에서 이병복은 셰익스피어의 「햄릿」을 위한 무대 미술에서 '전통 양식을 바탕으로 사신에 입혀 주는 삼베'라는 물성 하나만을 갖고 무대를 꾸몄으며, 햄릿의 꿈에 나타나는 선왕의 모습도 종이로 만든 대형 탈로 대치해서, 그 물성 속에 들어 있는 질감과 색을 통해 작품의 영혼과 밀어(密語)를 한국적으로 이야기하였다. 그의 디자인은 '자연의 품속

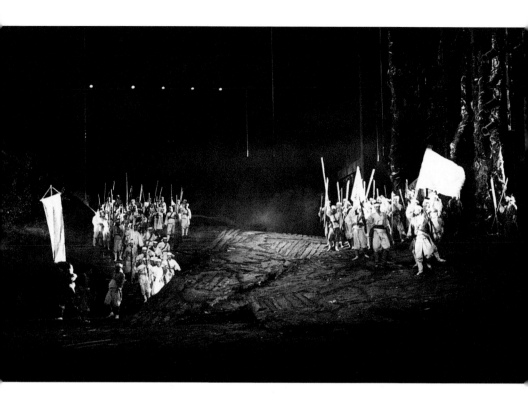

에서 뼈가 자란 연극적 이미지'의 절제와 소박미가 또 하나의 빈 공
간에서 그 자신을 대변하고 있다.

양정현은 무용극 「보이지 않는 문」에서 춤의 리듬과 율동을 극공간
에서 시간과 장면의 전이가 되도록 무색의 망사천이라는 한국적 물성
을 이용한 빛의 대치로 바꿨는데 그것은 이내 상징주의적인 기법을
통해 극공간의 정중동과 동중동인 기(氣)를 전달하려 하였다.

특히 PQ'95에서 은상을 차지한 윤정섭의 작품 「천명」의 무대에서는
여러 모양으로 이루어진 역동적인 비탈 무대로 동학 혁명과 외세에
맞선 전봉준의 의지를 표현하였으며 바닥과 퇴락한 질감들은 마치 그

「**천명**」 윤정섭, PQ'95 출품, 예술의 전당, 1994년.(옆면)
「**죽음과 소녀**」 윤정섭, 문예 극장, 1993년.(위)
「**4월의 하늘은 어디에**」 서인석, 예술의 전당, 1994년.(아래)

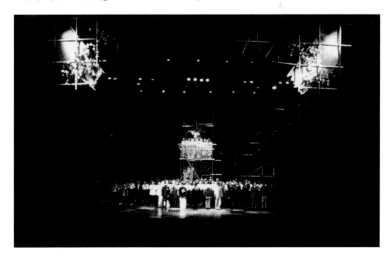

「**상화와 상화**」 최상철, PQ'95 출품, 문예 극장.
끝간 데 없이 이어지며 농담을 달리한 피라미드
형 계단 무대로 동일한 두 인물간의 심리적 갈
등을 대치적으로 처리하였고, 천공에 걸린 계단
으로 장면의 변화를 꾀한 무대 장치들은 매우
구조주의적인 경향을 나타낸다. 1993년.

때 그 백성들의 함성과 고통들을 표현하는 듯하였다. 이 작품에서 그
는 그의 예술적 관점인 한국적 스펙터클을 통해 자주적인 현실과 리
얼리티의 힘을 재창조하려는 의도를 나타낸다.

신선희의 「길 떠나는 가족」에서는 이중섭의 그림이 그려진 여러 투
명막 베일로 '한 예술가'의 그림을 통해 그가 꿈꿨던 유토피아를 상
징적으로 그려냈으며, 불에 타버린 케케묵은 듯한 반투명막과 은박지

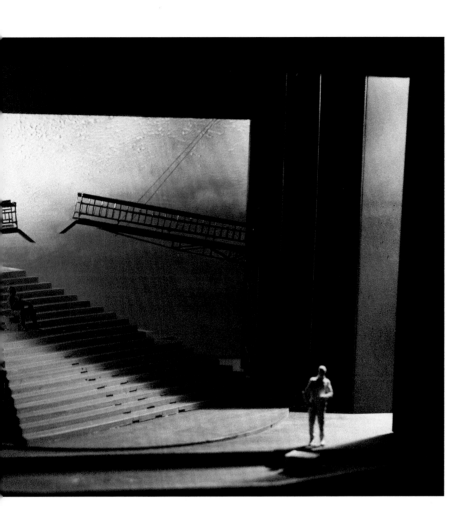

에 슬라이드 투영과 부조적인 질감 처리를 함으로써 그가 저 세상으로 가면서 뒤돌아본 그리움에 대한 여운을 담아내, 그가 동경했던 예술에 대한 열정을 신비주의적인 방법을 통해 무대화하였다.

서인석은 4·19혁명을 그린 「4월의 하늘은 어디에」에서 360도 회전 기능과 철판과 그물천으로 구성된 구조물을 구상하여 투사 처리와 함께 극적 긴장을 고조시켰고, 최상철은 「상화와 상화」에서 끝간 데 없이 이어지며 농담을 달리한 피라미

드형 계단 무대로 동일한 두 인물간의 심리적 갈등을 대치적으로 처리하였고, 천공에 걸린 계단으로 장면의 변화를 꾀한 무대 장치들은 매우 구조주의적인 경향을 나타낸다.

이태섭의 「돈키호테」에서는 17세기 스페인의 비참하고도 비인간적인 상황들을 말라 비틀어진 나무와 관, 생기 잃은 하늘로 삶의 아이러니를 표현한 암시주의적인 기법들을 사용하고 있다. 박동우의 「꿈」에서는 1.6:1의 오페라 하우스의 개구부 배율을 동양화 화폭으로 바꿔, 마치 그 그림에 담겨 있는 풍경과 인물을 그대로 재현한 듯한 조리개(Teasor & Tormentor) 기법은 무대와 관객 사이의 심리적 깊이를 여러 가지로 조절하려는 의도로 보인다.

이와 같이 현재 무대 미술계를 대표하고 있는 각 작가들의 작품을 통한 다양한 기법의 소개는 우리 무대 미술의 한 경향이며 이러한 대립적인 형식, 색채, 재료의 모든 조합을 통한 제시주의적인 방법들은 새로운 세계관에 대한 조망이기도 하다. 즉 새로운 역동과 반응인 것이다.

다시 말해 "새로운 패러다임은 동시대를 빗질하고 현실을 반영하는 하나의 거울이 되어 새로운 문법을 창조한다"는 고트리브(Gottlieb)의 전제처럼 오늘이 이야기하는 오늘의 이 이야기는 이 사회의 '상'으로서 재인식되고 조형과 언어적 문법이 대등한 입장에서 전개되고 있는 것이다.

그러나 오늘날 우리 연극은 '구텐베르그의 활자처럼 보다 강력한 전달 수단(매체)이 되었고, 극적 표현 양식의 범람은 우리의 의식을 잠재적으로 조작하는 음험한 형식이 되어 노예가 되는 위기'를 맞고 있다. 그럼에도 불구하고 아직도 우리는 필사본만이 진정한 의미의 책으로 간주되었던 구텐베르그의 시대처럼, 극히 관례적이며 지리한 형식의 극만이 유일한 극형식인 양, 공연가에 올려지고 있다.

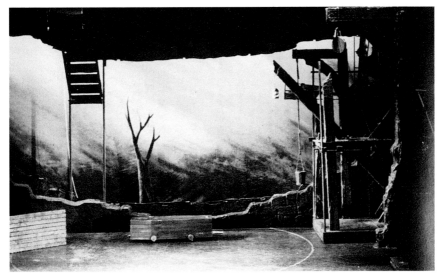

「돈키호테」 이태섭, 예술의 전당. 17세기 스페인의 비참하고도 비인간적인 상황들을 말라 비틀어진 나무와 관, 생기 잃은 하늘로 삶의 아이러니를 표현한 암시주의적인 기법들을 사용하고 있다. 1994년.

닳아 빠진 대본만을 갖고 과거에서 서성거리고 있는 것이다. 텔레비전 드라마와 같은 연극, 일주일 만에 교체되어야 하는 공연물들, 프로세니움 무대, 전통적인 객석 배치, 연기자의 대사 처리법, 벗어야만 되는 몇몇의 연행들, 그 라이브함을 보러 오는 넥타이 맨 관중들……. 서로 아무런 관계없이 공연가에서 올려지고 있는 이 모든 것들은 단지 흥행에만 영합되어 '창작의 자유'를 부르짖고 있다.

참고 문헌

고승길 편역, 『현대 연극의 이론』, 대광문화, 1982.

권명광 엮음, 『바우하우스』, 미진사, 1989.

남상호 역, 『현대 연극의 이론과 실제』, 청하출판, 1985.

유민영, 『한국 극장사』, 한길사, 1982.

안당, 『드라마 시소러스』, 예술의 전당, 1994.

장종선, 『장종선 무대 TV 미술』, 중앙일보사, 1984.

최남선, 『조선상식문답 속편』, 삼성문화문고, 1972.

『미술과 테크놀로지』, 예술의 전당, 1991.

김승옥, 「80년대 공연 예술의 점검과 진로」, 『공간』 269호, 1990.

박암종, 「무대 디자인의 장인 최연호 선생」, 월간 『디자인』, 1996.

유럽미디어 연구회 · 송해룡 역, 『정보 미디어와 현대사회』, 나남,
 1991.

이영철 편, 『20세기 미술의 시각』, 한국색채문화연구소, 1993.

이중한, 「21세기 문화 예술 전망」, 『문화예술』 집중기획 200호 특
 집, 문화예술진흥원, 1996.

최상철, 「현실 비평읽기 논단 : Scenography를 매개로 한 로버
 트 윌슨 무대 예술의 독창성과 영향」, 『비평건축』 2호, 현
 실비평연구소, 1996.

 , 「무대 미술 : '92년 무대 미술계, 새로운 지평을 열다」,
 『문예연감』, 문화예술진흥원, 1993.

───, 「무대미술 : 무대 미술의 새로운 모색」, 『문예연감』, 문화예
 술진흥원, 1994.

게르트 로데 편저 · 이원양 역, 『독일의 무대 장치』, 국립극장 발행,

1991.

로버트 휴즈 저·최기득 역, 『새로움의 충격, 모더니즘의 환상과 도전』, 미진사, 1991.

마가렛 크로이든 저·송혜숙 옮김, 『현대 연극 개론』, 한마당, 1984.

마샬 맥루한 저·김진홍 역, 『미디어는 맛사지다』, 열화당, 1995.

마틴 에슬린 저·원재길 옮김, 『드라마의 해부』, 청하, 1987.

버너드 휴이드 저·정진수 역, 『현대 연극의 사조』, 홍성사, 1977.

에른스트 피셔 저·김재문 역, 「오늘의 예술상황」, 『문학예술과 사회상황』, 민음사, 1979.

칸딘스키 저·권영필 역, 『예술에 있어서 정신적인 것에 대하여』, 열화당, 1980.

케네스 멕고완·윌리암 멜니츠 저·정원지 역, 『서양연극사』, 중앙대학교출판국, 1976.

한스 리히터 저·김채현 옮김, 『다다』, 미진사, 1985.

레이몽 기도 저·김호영 역, *History Design:1940~1990*, HANZAN, 1994.

Cantz, *Buhnenbild Heute: Buhnenbild der Zukunft*, 1989.

Rudolf Hartmann, *Opera*, Chartwell books, 1976.

E. G. Craig, *On the Art of the Theatre*, T. N. Foulis, 1959.

Artiste-architecte, *Frederick Kiesler*, Georges Pomidou, 1996.

Hans Richter, *Dada Art & Anti - Art*, Thames & Hudson, 1978.

Herausgeber, *Josef Svoboda Szenograph*, Union der Theatre in Europa, 1992.

Jarka Burian, *The Scenography of Josef Svoboda*, Wesleyan Univ, 1971.

John Goodwin, *British Theatre Design*, Peter Hall, 1989.

Laurence Shyer, *Robert Wilson and his Collaborators*, theatre
　　　Communication group, 1989.

Leon Amiel, *The Revolutions of the Stage Design in the
　　　20th Century*, 1976.

Peter Simhandel, *Bilder Theatre*, Gadegast, 1993.

René Hainaux, *Stage Design Throughout The World, 1970〜
　　　75*, Theatre Art Book, 1976.

Robert Stearns, *Robert Wilson from a Theatre of Images*,
　　　1992.

Samuel J. Hume & W.R.Fruerst, *20th Century Stage Decora-
　　　tion*, A. A. Knopf Books, 1968.

Stepan Brecht, *The Theatrer of Vision : Robert Wilson*,
　　　Frankfurt, 1978.

Trevor Fairbrother, *Robert Wilson's Vision*, Abrams, 1990.

Walter R. Volbach, *Adolphe Appia*, Wesleyan Univ, 1972.

Erwin Piscator 1893〜1966, Exhibition Catalogue, Goethe Institute,
　　　1979.

Josef Svoboda in seach of light, PQ'95 Catalogue, 1995.

Parkett No.16, Art Magazine, 1993.

TD&T(Theatre Design & Technology), USITT Pub, 1994.

山口勝弘 著, 『環境 藝術家 キースラ-(*Frederick Kiesler*)』,
　　　美術出版社, 1978.

빛깔있는 책들 401-13
무대 미술 감상법

글	—최상철
사진	—최상철
발행인	—김남석
발행처	—주식회사 대원사

첫판 1쇄 —1997년 8월 30일 발행
첫판 3쇄 —2024년 8월 30일 발행

주식회사 대원사
우편번호/06342
서울 강남구 개포로 140길 32
원효빌딩 B1

전화번호/(02) 757-6717~8
팩시밀리/(02) 775-8043
등록번호/제 3-191호
http://www.daewonsa.co.kr

책값/15,000원

ISBN 89-369-0204-0 00600

빛깔있는 책들